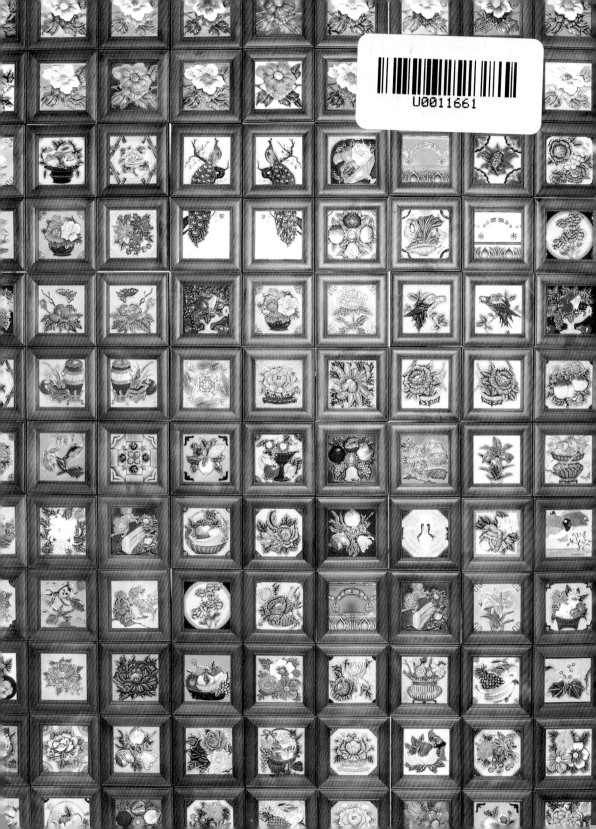

重返花磚時光

搶救修復全台老花磚、復刻當代新花磚，
保存百年民居日常的生活足跡，再續台灣花磚之美

台灣花磚博物館館長
徐嘉彬 著

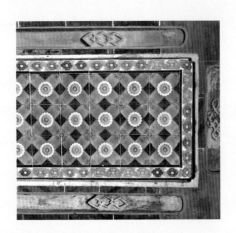

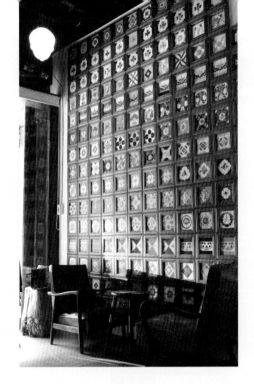

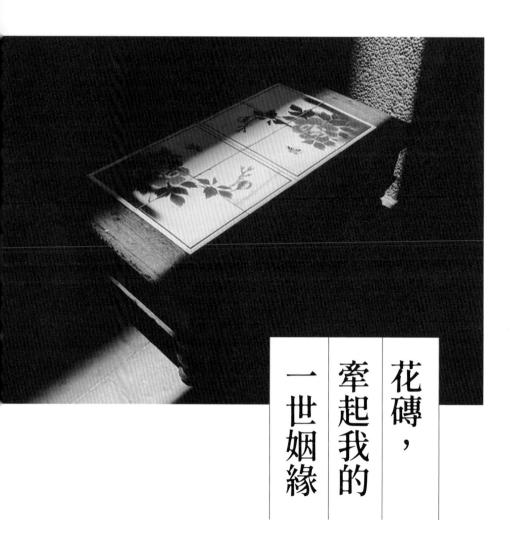

花磚，牽起我的一世姻緣

　　你喜歡老東西嗎？我愛極了！打從學生時期開始，我就對各種老東西感興趣，無論是玉石、字畫、傢俱，或是生活物件、照片、報紙等，每次看到，就會沉溺在昔日時光中，情不自禁地喜歡上那個年代的歷史感和設計；我總是一邊琢磨欣賞，一邊無邊無際地想像那背後可能藏有的故事。

每件文物背後都鑿刻了濃厚的歲月痕跡，靜靜地等待有緣人發現藏在裡邊的，可能是一個人、一個家族甚或是一整個世代的點點滴滴。這些所謂的「老東西」，猶如黑洞般吸引著我，張開雙手向我展現迷人魅力，使我一頭栽進去就是超過 20 年的光陰，甚至牽起了我和「她」的一世姻緣。

20 多年前的我是個研究生，典型的理工宅男，給人的印象不外乎是忠厚老實、理性大於感性、冷靜嚴謹的邏輯思考、老是待在研究室埋頭苦幹；雖然我經常能運用所學知識解決問題，但在必修的戀愛學分中總是不及格，木訥的我一直不知道怎麼和女孩子開口聊天。於是，為了有好的開始，每次約會前我都要事先打好草稿，擬定可能會談到的話題與內容，希望萬全的準備，能讓我和對方不要陷入尷尬的氣氛中。

花磚不僅是我的媒人，更是一生追尋的志業

直到某次，與鄰校中文系的聯誼活動中，遇見一位心儀的女孩，她知道我喜歡拿著相機尋訪拍攝

老房子，便分享了一張家鄉照片給我看，藉此開啟我們的共同話題。那張舊照片的主角是位於台南鄉下的一棟古厝。

女孩跟我說，這是她老家的房子，但因為要配合政府規劃修建馬路，即將拆除。照片上的房子已不見完整樣貌，相當殘破，正廳跟右邊護龍都被拆掉了，僅剩下左邊護龍。端詳著這棟老建築，我們注意到剩餘的護龍上，有著色彩豔麗、相當吸引人的瓷磚，女孩便問我：「你知道這些瓷磚有什麼涵義和用途嗎？」

那時的我並不知道那是什麼，更不曉得那一片片瓷磚，為何會出現於老屋上？又為何迥異於傳統建築上彩繪、剪粘的裝飾？

「這些瓷磚到底有什麼來歷？」許許多多的問題浮現於腦中，好奇心驅使我開始研究，並和身邊一群熱愛老屋攝影的同好討論，也和有建築背景知

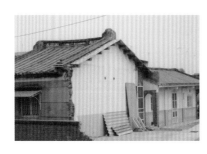

（左圖）女友的家鄉老屋，亦是牽起我倆姻緣的關鍵。
（右圖）在古厝的屋頂上，有6片象徵健康的花磚。

識的同學們切磋，但卻沒有人真正了解瓷磚背後的來龍去脈。我不死心，更不想放棄，直到透過學校裡的資料庫，閱讀許多國外文獻後，我才慢慢拼湊出這些瓷磚的故事。

原來這個瓷磚，它有個名稱，叫做「花磚」，是台灣老建築上特有的裝飾。

此後每次和女孩約會，「花磚」便成了我們熱愛的話題，我會和她分享我的每個發現，在哪一份資料上看到相關資訊，又在哪間建築上看到花磚，逐步和她一起解開她老家屋子上的瓷磚之謎。生性害羞的我，因為花磚這位媒人，讓我和女孩得以無所不談持續到現在；她也成為我人生當中最親愛最重要的另一半，陪著我一路探索花磚，支持我超過20 年的花磚收藏，勇往直前成立台灣花磚博物館、建置台灣花磚資料庫，她是我在花磚世界裡的最佳後盾。

歲月悠悠，都有我們彼此與花磚的身影。

這本書，獻給我的女孩、家人與花磚。

徐嘉彬

第一章

走進花磚的
美學世界

在 認識花磚之前，我就喜歡到處拍老屋；我什麼都拍，沒有特定的目標，是一位單純想要留下對於古老文物回憶的愛好者。但自從接觸了花磚之後，便把所有眼光都聚焦在這個極具魅力的方寸物件上。

　　我想要知道更多關於花磚背後的歷史？它有哪些樣貌？為何如此稀少？所以，秉持著宅男埋首科學研究的韌性，開始大量閱讀相關的資料文獻，並與國內外花磚同好、學者交流，逐漸建構出對於花磚更進一步的認識與理解。

　　本章將從花磚的來源、圖案意涵、製作工法到實際應用，做一個完整全面地介紹，希望能讓從未接觸過、看過花磚的人們，對花磚有一個快速的認識。來吧！和我一起走進老花磚的時代記憶吧！

花磚的
來源

每個時代的台灣建築，其造型、風格、結構與功能各異其趣，每一種風貌都可以窺見來自不同背景的特色揉雜在一起。為什麼會在此特別提到「建築」呢？因為在台灣「花磚」是流行於日治時期 1915～1935 年間的建築裝飾，與傳統的雕塑、剪粘、彩繪並肩站在時代的舞台上。

百年前大戶人家的宅邸，紛紛爭相使用稀有的手工花磚妝點門面，直到第二次世界大戰爆發，導致花磚停產，隨後消失蹤影，僅僅在台灣活躍約 20 年的時間。那麼，花磚是如何進入台灣引領風潮呢？根據近年古厝拆遷現場回收的花磚分析，發現台灣花磚多數為日廠所製，其圖案多仿製歐磚或日本研發設計，僅有少數是由歐洲製造進口。

融入台灣元素的 日製花磚

1910 年代台灣隸屬日本殖民地，許多民生物資或西方新式商品，皆透過日本引入台灣。為此，在認識台灣的花磚之前，得先了解花磚在日本的發展歷程。

有「日本近代窯業之父」之稱的德籍教授戈特弗里德‧華格納（Gottfried Wagener，1831～1892 年），1870 年移居東京，於東京大學任教，致力專業教育與人才培養。此外，他曾派遣許多學生前往歐洲學習製作陶瓷器的技術，並將技術移植扎根，促成日本近代陶瓷工藝發展之躍進。由此可見，華格納間接引領近代日本窯業朝現代化路程前進，對

於開啟花磚新時代的來臨，功不可沒。

　　20 世紀初期，日本窯廠成功研發出瓷磚乾式製程工法，開始有能力仿製英國維多利亞瓷磚及其他類型的歐洲磚，到了中期甚至已能自行研發新型磚樣和新製法。例如：日本陶瓷器大廠淡陶（Danto Tile），其匠師能勢敬三便受惠華格納影響，成功產出「全日製」的馬約利卡瓷磚（Majolica Tile）；另一個日本陶瓷廠牌「不二見燒」（FUJIMIYAKI）的匠師村賴二郎磨亦是如此。（日製的馬約利卡磁磚稱呼，源於英國維多利亞磁磚引進，在日本泛指色彩豐富且模樣鮮明的色鉛釉花磚。）

　　然而，甫於日本上市的花磚其價格高昂，僅有富貴人士與貿易商家負擔得起；其次，日本建築以木造為主，不適合使用花磚，因此日本花磚多集中在洋式建築的室內裝飾（如：壁爐、廁所等）或公共澡堂，使得花磚在日本當地的銷路大受限制。為了拓展客源，日本瓷磚廠開始外銷。由於品質穩定，加上售價較歐洲製品略低等諸多優越的競爭條件下，遂成功出口到東南亞、印度、美國等地，甚至反銷歐洲，使得日製花磚逐漸成為世界花磚市場的

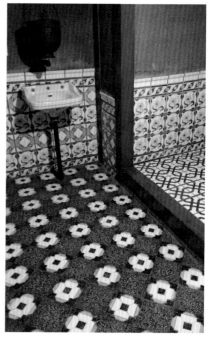

日本花磚多集中在洋式建築的室內空間裝飾（如：壁爐、廁所等）或公共澡堂，當地銷路大受限制。

主流之一。

　　起初，日製花磚的圖案大多仿製歐洲進口、英國維多利亞瓷磚的款式，直到邁入技術成熟期之後，日本才開始出現自行研發的設計圖案，例如：日本人尊崇的丹頂鶴、貓頭鷹、富士山、孔雀、噴繪的山水畫、日式景物等。

　　台灣當時為日本屬地，因政治地緣關係而大量進口日製花磚；像是知名的「淡陶」、「佐治」、「不二見燒」，以及其他十多家日本小廠牌，競相投入台灣花磚貿易市場。鮮豔多彩的釉色，琳琅滿目的款式，打上稀有舶來品的名號，立即成為新時代「富貴」的象徵，深受台灣人喜愛，紛紛在房舍外觀盡其所能地鑲嵌花磚，以彰顯地位和財富。

　　在當時，富含日本異國風情的圖案固然有賣相，但台灣人更喜歡融合祈願祝福的意象，像是蝙蝠象徵「福」到、桃子代表「長壽」、金魚是「連年有餘、金玉滿堂」等。於是，日本瓷磚廠就根據代理商的回饋意見，將台灣普遍的民俗文化融入，設計出富含台灣元素的花磚圖樣，以利增加商品銷量。然而，也正因日廠回應台灣在地化的需求研發產品，使得「花磚」之於台灣的文化意義，有了重大的轉變。

稀少且珍貴的
進口歐製花磚

　　英國藉工業化發展、船運貿易發達的優勢，於 19 世紀末開始大量

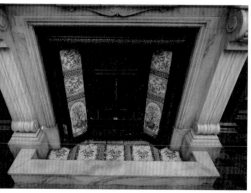

台北賓館內的壁爐。　　　　　　　　　　金門陳氏宗祠。

外銷英製的「維多利亞瓷磚」，蔚為歐洲及世界花磚市場的主流商品。然而，無論是英國或歐洲他國，皆因位置距離亞洲較偏遠，運送成本和風險相對提高；以及，日製花磚開始外銷台灣後，成功抓住消費者喜好，導致歐製生產並直運來台的花磚，其市占率相當低，現存數量亦相當稀少。

　　目前在台灣可以看到進口歐製花磚的應用，以台北賓館（日治時期的台灣總督官邸）最為知名。它是來自英國的維多利亞磁磚，其與華麗的壁爐和高級櫸木拼花地板連成一氣，塑造成高貴的迎賓廳舍。

　　另一個別出心裁的使用案例，是位於在基隆河南岸的台北故事館。它於 1913 年落成，為大稻埕茶商陳朝駿出資興建的英國都鐸式風格洋樓。內部壁爐混合拼貼了歐製、日製兩種瓷磚，廁所則全部採用日製花磚。

　　除此之外，許多台灣人至南洋地區經商致富後，也會循著地緣關係，先在南洋購買歐洲進口花磚，再自行航運回台灣作為建材，返鄉建起一幢幢的大宅第。一來可以光宗耀祖、衣錦還鄉，二來也可做為未來

落葉歸根的居所。以金門陳氏宗祠為例，頂堵上鑲飾 7 片花磚，其中 4 片為日本製造，剩餘 3 片為歐洲製造。

台灣畫師
手繪自製花磚

　　除了日廠完製的花磚，台灣人也從日本引進白坯磚，再由台灣畫師繪製，並於台灣在地窯場上釉、燒製成品。繪製的內容多為山水、花草，或神話、人物、戲曲等傳統故事題材，為台灣買家提供另一種「客製化形式」的花磚。

　　當時台南以「大山」為記的窯廠，經常與國寶級大師陳玉峰、洪華、羅志成等人合作，民間亦流傳宜蘭畫師顏金鐘「景陽花磚專門」之燒花磚絕活一說；這些都顯示手繪花磚不僅對於台灣在地窯業發展有推波助瀾之效，也間接保留台灣近代彩繪藝術。甚至到了戰後，手繪花磚仍存有發展支線，如：潘麗水、蔡草如、李泰德等名師繼續大展身手。

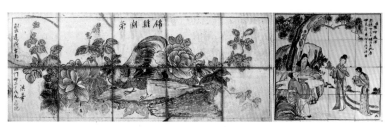

不同於日製與歐製花磚，台灣畫師的手繪花磚，別有一番風味。

以上這些手繪花磚，至今仍牢牢鑲嵌在廟宇或私宅的牆堵上，與日製進口花磚相比，風格各有所長，分別占據不同的市場地位，無論時間如何流轉，其時代風華皆在。

　　實際上，花磚除了流行於台灣，當時 20 世紀初也經由貨物貿易，傳播到世界各個角落。從歐洲及亞洲的港口、主要城市滲透進入，和當地的建築形式、文化交相融合，顯現出多元的在地風采。

圖中是位於京都的 SARASA 西陣咖啡館，是一間由舊澡堂改建的咖啡館。

例如：在歐洲，花磚主要裝飾於屋牆內；日本則多用於浴室湯池；到了南洋，新加坡喜愛在洋樓上裝飾花磚，馬來西亞則會在房屋立面看見花磚的蹤影。至於台灣，大部分優先鑲嵌在最顯眼的屋脊、房屋正身立面。無論哪一種應用方式，都反映出在地的歷史軌跡、生活面貌，透過曾經居住的「人」形塑該時代的標籤。總的來說，探索花磚，也能一併看見不一樣的常民個性，挖掘有別於傳統正史的有趣故事。

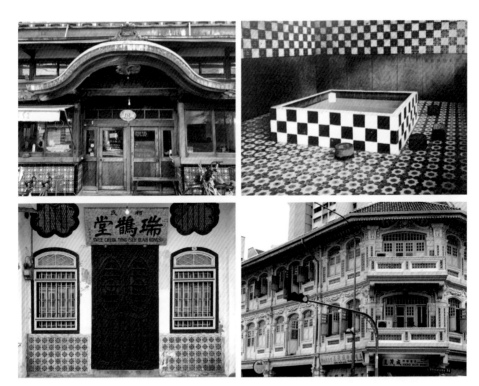

在日本（上方圖）、馬來西亞（左下圖）和新加坡（右下圖）都可見花磚的足跡，紀錄它曾經的風華時光。

花磚的
應用

花磚進入台灣之後，逐漸成為「富貴」代名詞。因為它的出現，使興修屋宇有更多選擇，不僅能替代部分的傳統工藝，也能與複合媒材相互搭配使用。而不論古今中外時代更迭，「住宅」永遠是代表「個人成就」的標章之一。建造者無不追求工藝的登峰造極，以烘托出個人或家族的獨特性與氣勢，期望這幢「起家厝」可以傳家萬代。

閃耀貴氣的花磚，恰好在此時扮演畫龍點睛的角色。在台灣，因為使用者、匠師的勇於嘗試，花磚不只大量出現在住宅房舍上，更注入巧思在寺廟、墓園、傢俱、居家裝潢等不同地方，呈現出絕無僅有的「台式美學」。

▌建築上的花磚

當時尚的花磚與每一幢建築相互碰撞之時，就會激發出不同的排列形式；試想一下，假若台灣歷史上曾有過數千幢花磚古厝，那麼是不是就代表有超過數千種不同風格的花磚組合，這是多麼的浩瀚偉大啊！

花磚造就出的「建材藝術」，恰好演繹出當時街道上多元樣貌的「裝置藝術」。在探尋花磚的田野調查中，我發現用花磚妝點門宅，其最主要的目的就是「彰顯富貴」，例如：高雄市湖內區當地曾流傳一句台語俗諺「誰人浮（意指：出人頭地），也大不過劉厝」；而屋主劉里長曾驕傲地說：「因為先祖賣掉名下十三甲又一分地才得以有這幢『起家厝』落成」。

此為台南東山段氏花磚古厝，在當時其建造花費高達三十三甲土地等值的金錢。

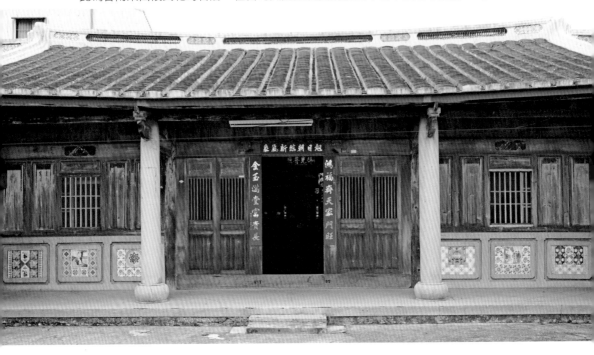

　　另外，也曾聽過其他屋主的後代提及，以前阿公是用多少代價蓋房子，像是 2000 坪土地、1 萬斤穀米、16 座魚塭，即使不換算，以現今的角度來看亦價值不菲。換言之，回推當年花磚建築的價值，可想而知是多麼極致奢華，堪稱「豪宅」。接下來，將分別介紹花磚運用在建築之上，其不同位置的特色和實際案例。

住宅：正身立面

　　建築的正面是視覺重點，能決定觀感的一致性和美學印象。在台灣

古建築中，「正身立面」的裝飾設計，多半以石雕、木雕、泥塑或礦物彩繪等形式呈現，是文化內涵、藝術創造最為豐富精緻的所在。不過，傳統裝飾雖然精美，但有施作或養護上的缺點，而花磚的部分特性，恰巧能輔助補足，進而逐漸取代部分傳統工藝品或作為複合式的應用。

例如：匠師技法嫻熟與否，會大幅影響石雕和泥塑作品的外觀美感；其次製作時間漫長，只有等完工那天才會看到全貌。然而，若改用花磚，則能讓屋主在施工前就看到部分成品，甚至有機會參與裝飾設計的過程。

另外，建築上的礦物彩繪，容易受到時間、氣候變化影響褪色，產生定期補色的需求。反觀花磚經久耐用、不易掉色的特性，能降低變數和金錢成本。再者，進口花磚呈現歐洲新藝術風格，圖案新潮多元，跳脫華人美學觀，更能在傳統建築外觀上，拼貼出新穎脫俗的視覺線條。

常見的立面圖案造型

　　台灣古建築的正身立面處，其花磚應用、拼貼排列無任何限制，端看匠師、屋主的奇思妙想，各自綻放出琳瑯滿目的花磚姿態，造就出不同於傳統造型，專屬於台灣的新藝術。

常見的 立面圖案造型

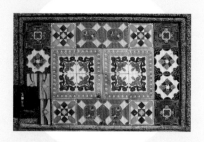

▎ 複合圖案拼貼 ▎

此造型是最常採用的。匠師必須掌握對稱、配色及構圖的一致性，才能呈現出多層次的和諧。

例如上圖，採用多款「X」構圖花磚，對稱排列，創造出現代、西化的美感。左下方腰帶磚，則特別順應貓洞的使用需求，而做出變化。

▎ 文字造型 ▎

花磚雖是來自西方的工藝產物，但由於匠師或出資的屋主多半深受華文化的滋養，因此，也能在花磚上看到許多文字的排列。例如：以回字紋的花磚裁剪拼貼成「壽」字，即賦予壽無疆的吉祥意涵。

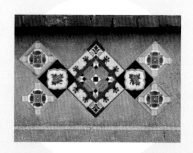

▎ 幾何設計 ▎

匠師貫串幾何圖形的放射、聚合等設計語彙，以及發揮對色彩的敏銳度和創意解讀，別出心裁地創作出許多台灣傳統建築的新美學。

▎ 教化傳承故事 ▎

百年前接受教育的機會，未如現在普及，因此廟宇或民居中，經常會有神話、人物、戲曲等故事彩繪，以盡勸人向善、禮教傳承之教化責任。

因此，這類手繪花磚，大多鑲嵌在醒目的正身立面，以圖像傳遞知識或祈願；而優美的畫作，也在無形中提升常民的美感素養。

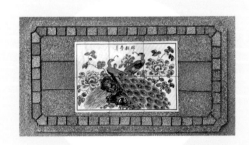

▎ 異材質應用 ▎

「洗石子」技術在日治時期傳入台灣。除了常見的灰色外，也有多種色彩，並會加上微微突起的表面觸感，為單一的紅磚屋，提供了多元視覺的可能。

另外，洗石子也經常當作花磚襯底的畫紙，其不僅不會搶走花磚風采，甚至透過匠師純熟的技術，以洗石子雕刻、雕琢等各種花紋，與花磚相輔相成，共同為建築物增添精緻美感。

▎ 窗柵裝飾 ▎

從前匠師會在木作窗架上雕刻或彩繪；待花磚引進後，則改用混泥砌作窗格，搭配新穎的花磚花紋，取代繁瑣的精雕細琢。

住宅：屋脊

　　花磚價格昂貴，因此，在日治時期衍生出富貴、地位等意涵。而屋脊是建築中制高、顯眼之處，因此，有 95% 以上的花磚古厝都會在屋脊上妝點花磚，藉以展示家族財富。綿亙起伏的屋脊，沐浴在日光中，猶如人文之山巒，在天際邊勾勒出宅院宏偉的意象；同時，色彩絢麗的

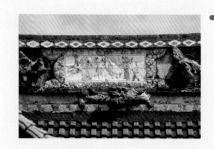

華人重視家庭禮教，時常在屋脊上運用以傳統故事為題，由台灣匠師製作的手繪花磚；這類花磚多有教化、推崇之意。此外，結合立體剪黏，則兼顧了寓意和視覺豐富性。

在格局浩大的合院，隆起的屋脊創作出層疊湧起的海浪。浪尖上閃耀的是各樣各款的花磚排列，隨著日光推移，盡情展現炫目的光芒。

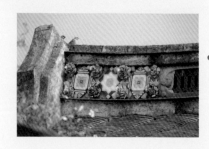

菱形拼貼的花磚圖騰，與栩栩如生的剪黏之花，並肩綻放，爭相表現出美麗的姿態。

花磚與精緻的礦物彩繪、剪黏、交趾陶等，相互交織出華麗的視覺畫面。

　　然而，礦物彩繪、剪黏工藝，雖美麗卻不耐風雨。因此，時至今日，許多屋脊上的剪黏、彩繪隨著時間或年久失修，早已凋零損壞，反觀「花磚」卻能撫去塵埃，依舊如百年之前般展現耀眼光芒。

匠心獨具的特殊形狀花磚，例如：葫蘆、牽牛花、小鳥、菊花等，停駐在屋簷上，別有一番生活情調和童趣。

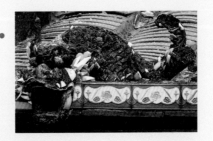

上釉的花磚具有防水功能。為此，鰲龍造型落水口處的一道立體花磚牆，除了美觀外，還能防止雨水直接從屋簷落下。

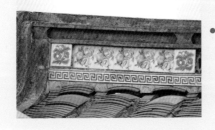

不斷頭的回字腰帶磚上方，鑲飾著象徵多子多孫的石榴花磚，祈求家族昌盛不盡的宏願，不言可喻。

住宅：山牆

　　山牆，位於宅身面外的兩端，位置醒目。由於老屋多為斜傾屋頂結構，因此，由側邊看去如「山」形，並與下方直立的牆面相連，因此有了「山牆」這個名稱。而「山尖」處的裝飾品，稱作「鵝頭墜」。傳統老屋多使用泥塑、交趾陶、剪黏呈現立體雕像，讓平面的山牆有突出的視覺效果。除了立體裝飾，屋主也會置入心中祈願和重視的文化象徵，大多是祥瑞意涵的事物形象。

　　花磚進入台灣之後，使得山牆的裝飾形式，有了更豐富的視覺呈現。花磚常見的幾何圖形、花卉捲草等設計運用在山牆上，展現出不同於華人傳統裝飾的線條和形象，別有一番風味。另外，除了單用花磚，也有不少是以花磚結合其他傳統工藝形式的交互設計，使得整體建築畫面結構，呈現出更為彈性和豐富的多元樣貌。

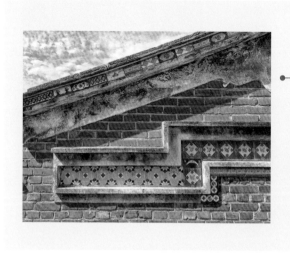

花磚沿著屋頂山形和鳥踏等建築線條，逐一鋪陳設置，有如在東方建築上進行西洋彩繪。內容千姿百態，樣貌中西合璧，稱得上是一項嶄新的建築藝術工程。

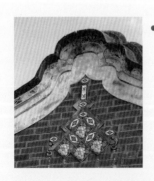

匠師選用不同尺寸的牡丹、玫瑰圖騰花磚，經巧妙裁剪、排列，為厝身編織出有立體浮雕花紋的吉「磬」；下方以泥塑做出流蘇與環扣等細節。「磬」是鵝頭墜中，常見的裝飾主題。除了美觀，亦有諧音迎吉「慶」的意涵。

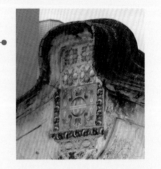

運用水果花磚祈求來年豐收，寄寓平安、福氣，呈現台灣早期農業社會的文化面貌。有趣的是，四拼磚中間的球形點綴花邊，讓人聯想到喜慶時懸掛的「張燈結綵」，展現花磚造型的可塑性。

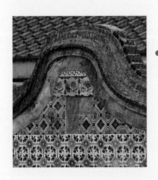

花磚自鵝頭墜延伸至山牆，以大面積、滿版的鋪設，呈現出數大即是美的時代審美觀，同時，也顯示出該家族的財富。

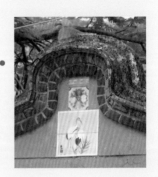

這裡的鵝頭墜用水果花磚和丹頂鶴作組合。丹頂鶴在日本有忠貞和長壽之意；在華人傳統中，鶴為仙人座騎，見其降臨有迎來祥瑞之意。可以發現，花磚經常描繪寫實或具象事物，為的是使人一目瞭然、心領神會。

住宅：牆柱

「牆柱」負責撐起屋頂，並建構出建築物的立面，是扮演整體視覺走向的關鍵角色之一。建造者對於牆柱裝飾尤為重視，配合文化的演進累積，無論中西方皆發展出各自的柱式系統。例如：傳統合院門柱，常用泥塑或石材作雕龍畫鳳的裝飾設計。

然而，自從海外傳進眾多新式建築工法並與在地文化融合之後，閩式建築與爾後的台式洋樓，其牆柱上也愈來愈常見花磚的複合應用；此現象，可視為台灣傳統建築步入現代化的象徵之一。

在高處醒目的牆柱上小幅度點綴花磚，有時反而比大範圍的鋪陳，更為醒目；利用花磚紋樣鮮豔的特質，使人第一眼便能看見該建築物的與眾不同之處。花磚的設計樣式，無論是歐洲風情新藝術圖騰，或是人物故事的台灣手繪花磚，皆為台灣古建築注入豐沛的生命力，使之更具藝術性。

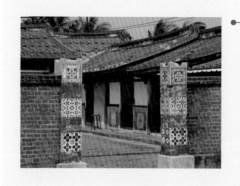

匯集在門柱上的花磚鑲嵌，像是花磚藝術專屬的展示區，吸引著眾人目光。花磚並非鋪滿整座柱面，而是利用間隔留白、類似日式辰野風的設計，企圖透過花磚的釉澤圖紋搭配，創造出猶如盛開花朵藤攀柱子般的立體視覺。

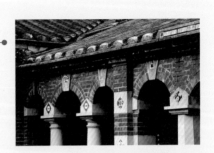

融合西方經典的連續拱門設計，在
牆面與柱頭銜接處，以花磚加強妝
點層次；花卉圖樣與幾何線條交織
出現代美感，別具新意。

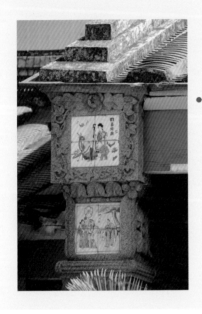

墀頭，位於中式屋厝正面之顯眼高處，
突出在兩側山牆的邊檐，銜接門前柱而
成為柱頭。重視禮教傳承的台灣人，會
選擇在此放置具有教化寓意、神話或戲
曲故事主題的手繪花磚。

住宅：堂號匾額

　　傳統合院門廳的堂號匾額，或是洋樓外的「牌匾」，立於牆上、門
頭等顯眼的位置，均代表家戶或商號之淵源，是一種榮耀的存在。

　　在四周邊框上，雕飾各種傳統紋路，或者搭配剪黏、泥塑呈現極盡
華麗之能事，激勵後世傳承發揚家族精神。晶瑩、鮮豔的花磚，將堂號

匾額圍繞成框，在莊嚴之中展現繽紛多彩，歷經百年風吹雨打依舊完好如初，圖騰的意涵也成了家族永續的祈福意念。

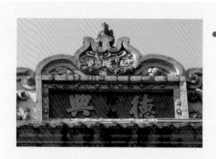

位在深坑德興居，其牌匾「德興隆記」以回字紋細型花磚，銜接成不間斷的線條，象徵著富貴不斷頭、長遠綿連之意。

堂號「潁川」以手繪瓷磚取代傳統紙樣，在左右添上一對綠釉孔雀，為門楣點足喜氣，拱護富貴。

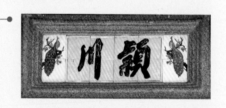

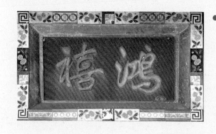

牌匾「鴻禧」祈求家族洪福，邊框用數種花磚拼貼而成，整體布局生動活潑，有別於傳統木作的沉穩感，多采多姿，顯露百年前的審美觀。

住宅：室內牆面

　　花磚象徵富貴，一般都會放在最顯眼的地方，為此，在台灣僅有少部分的花磚會鋪設於室內牆面。然而，高溫燒製的花磚，耐磨、不怕潮濕、容易清潔，所以室內牆上的花磚，即使經過百年，釉面依然保持鮮

豔自然，不像室外的花磚容易有黴菌汙損的情形。順帶一提，日治時期照明光源多使用煤油燈，使得室內空間不像今日這般明亮，為此，牆上花磚釉面的晶瑩潤澤能有效提高室內光亮感，增添絕妙的裝飾效果，亦能烘托陪襯傳統彩繪、字畫，更顯多元豐富的視覺面貌。

　　事實上，台灣花磚流行的年代恰與台灣畫師輩出之高峰期相近，諸如：鹿港郭新林、台南潘春源、柳德裕、陳玉峰等。大師們不僅在寺廟彩繪，也在民宅室內留下極為珍貴的畫作，像是花鳥、人物、走獸及書法等常見題材。很幸運地，我時常在記錄民宅花磚的同時，看見名師彩繪作品與花磚工藝相互輝映。

花磚拼貼取代傳統廳堂懸掛的字畫，賦予耳目一新的文藝氣息。牆面上的矩形花磚方塊，猶如畫框，雖無特別的主題，但匠師巧妙運用新穎的色彩和圖案排列組合，就能增添室內的華麗感。

礦物彩繪的傳統字畫，源自紙卷掛軸的文化特性和對學養的敬重，通常設計在牆面上方，避免因走動揚起的灰塵沾染。裙堵處多為原本建材外觀，而大戶人家則選用耐磨損的花磚、洗石子等新式材料相結合，與上方的傳統礦物彩繪相互搭配輝映。

住宅：地板

　　花磚常見於古建築立面、屋頂等處，卻鮮少見它被鋪設在地面，是不是藏著什麼特殊緣由呢？這是因為百年前的花磚，不同於現代平滑質感瓷磚材料，許多花磚是立體雕花形式，若長期承受踩踏容易產生磨損消耗的情形。

　　但也正因如此，我們可以透過地面上的花磚，推敲出古厝人家過往的生活軌跡。通常保存良好的花磚地板，很有可能是當時置放傢俱的地方，或是該空間必須脫鞋入內，進而減少了踩踏的頻率。另外值得注意的是，花磚向來代表富貴，要不計成本地將花磚用在地面裝飾，其奢華、富裕程度自是不言而喻，想當然耳，並非每戶人家皆有雄厚財力能這麼做。

　　因此，少有古厝地面鋪上花磚，若有，通常是局部小面積，最罕見的則為整室起居空間地面皆遍布花磚。滿室花磚，除了欣賞色彩簇擁的視覺饗宴，更尊榮的享受應該是「俯拾皆富貴」的讚嘆。

室內大面積的花磚鋪設，點點紅花齊列腳下，人文創造的生機盎然，帶著華美尊貴的爛漫。

龜殼紋理的石子地板，跳脫以往傳統，在銜接處鑲上色彩鮮艷的花磚，規律一致的排列，創造出簡約的富麗感。

以6面同款花磚鋪設成一矩形，鑲在門檻前，似乎是定位記號，使訪客（或子孫）立於門前稍候，待主人（或長輩）招呼入內，以示尊敬。然而花磚經過近百年的踩踏，磨損的歲月痕跡，可見一斑。

住宅：階梯

　　階梯是連結樓上、樓下空間的紐帶，在建築布局中舉足輕重。此外，加上爬樓梯需要耗費體力，如果能設計得賞心悅目，想必爬樓梯的疲憊，也會因為饒有趣味的藝術性，而瞬間消除。

　　鋪設花磚的樓梯，讓人彷彿置身歐洲建築室內的華麗裝潢中；不同花磚圖騰相互銜接，帶來相異的美感，或旋轉或筆直，讓空間在轉換的過程，過渡得十分自然優雅，呈現出獨特的花磚樓梯美學。

室外階梯

每個階梯面的主題各異，例如：象徵花開富貴的「菊牡丹」、寄喻財源廣進的水果圖樣等；層層疊高，完整呈現出大戶人家的尊貴。

醫院階梯

使用代表長壽的菊花圖樣，期望來看診的病人踩在花磚上時，都能收到早日康復、延年益壽的祝福。

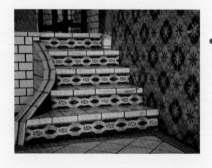

廟宇階梯

玫瑰花磚沿著階梯彎道，錯落布置，略有偏移的角度和牆面的花磚紋路產生律動感，每走一步都深藏趣味。

住宅：異國建築空間

　　花磚最初源自歐洲文化，因此，在洋式建築之中披上花磚彩衣，再合適不過。利用花磚裝飾室內空間，使之瀰漫著西方生活情調，充分展現出主人家內化的世界觀與典雅氛圍。

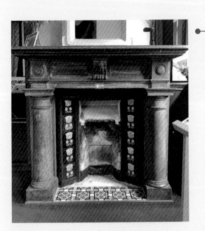

壁爐

在西洋建築中，壁爐是客廳的主要裝飾；但在台灣，壁爐實用性不若裝飾效果。壁爐左右邊框選用歐洲製造的金黃鬱金香花磚垂直排列，移植新藝術的樣貌與精神。地板則用日本製造的百合花磚，秀逸高雅。

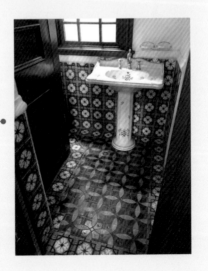

廁所

深綠底的百合花磚，自牆面延伸至地面，創造出典雅知性的氛圍；搭配另一款深藍底幾何花磚，切割出類似地毯的空間結構，自然帶出使用動線。

墓園

　　花磚代表著社經地位和財富象徵，為此陽宅華麗，長眠的墓厝自然比照辦理。除此之外，華人文化中首重崇敬祖先，因此順應潮流，先人逝世後也經常以花磚妝點墓厝，祈願先人在另一個世界，仍永享富榮。

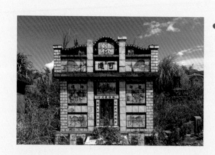

墓厝以台灣手繪磚畫裝飾。畫中內容多祥獸圖騰，祈願先人庇佑，也有放入教化寓意的故事篇章，彰顯祖先之仁德胸懷。

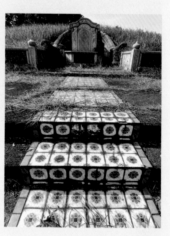

自墓碑前鋪設一條花磚引道，意味世代子孫以隆重之禮迎接先人，「乘富貴祥瑞」至香案受其參拜；相同的圖騰重複回旋，對稱排列，營造出莊重且磅礡的氣勢之美。

廟宇

　　廟宇寺院，向來是在地精神指標、情感寄託所在。為此，過往的傳統社會中，信徒總將最珍貴的物產奉獻上天，以展虔誠和尊崇之心，所以屬於珍品的「花磚」，亦會被捐贈至寺廟作為裝飾建材。眾人的信仰

中心，用花磚點綴串聯世俗與神聖之間，更能彰顯莊嚴尊貴。

神桌

花磚在此除了裝飾用途外，亦有實用功能。木材打造的桌子，易有磨損、潮濕的問題，為此，改用堅硬且防水的花磚，不僅耐磨也便於清理，大幅改善耗損程度，有效延長神案使用的年限。

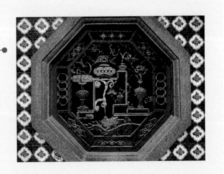

牆壁

精緻典雅的木雕窗花，搭配鋪滿整個牆面的薔薇花磚，呈現出滿園開花的美景。此外，「花」也象徵與神明締結美麗的緣分。

站位記號

香案前的花磚，可為祭祀者標記站位。腳下的花磚，左右分別為日光蓮花，帶有祥瑞高潔的宗教意涵；中間選用另一面不同花紋的玫瑰花磚作區隔，標示主祭者位置。如此的花磚設計，兼顧美感與實用性。

▊ 裝飾上的花磚

　　花磚的裝飾應用十分多元，不僅運用在建築上，也經常出現在其他家居裝潢及大小型傢俱之上，透過細節處的堆疊，營造富麗繽紛樣貌。

　　最常看到的花磚傢俱，多為古色古香的嫁妝。嫁娶乃人生大事，隆重的迎娶用品，不僅能見父母對女兒的心意，也是對新人的重視，期盼夫妻永結同心。

　　20 年來，我在老屋拆解過程中保存了四十幾件花磚傢俱。花磚傢俱經過百年光陰流轉，多有耗損，每一件都需要送至木藝師工作室進行修復。

　　記得有次請師傅修復一套紅眠床組，他雙眼一掃，眼光停留在床面許久，轉頭與身旁其他師傅討論，讚嘆這紅眠床做工之精細程度，非現代手藝所能複製，估計光是打造這座紅眠床，就得聘上兩位匠師，並提早至少 2 年的時間進行製作。

　　由此可見，從前的人對於婚姻、家庭多麼看重，非得用上最寶貴的物件來傳遞盼望祝福。以下將介紹一些珍藏的花磚傢俱，一起來看看百年前居民日常的生活風采。

比起建築上的花磚，裝飾於傢俱上的花磚，更容易引起思古之情。右圖這組紅棉床與棉床踏階現展示於台灣花磚博物館內，各位有機會一定要親眼看看。

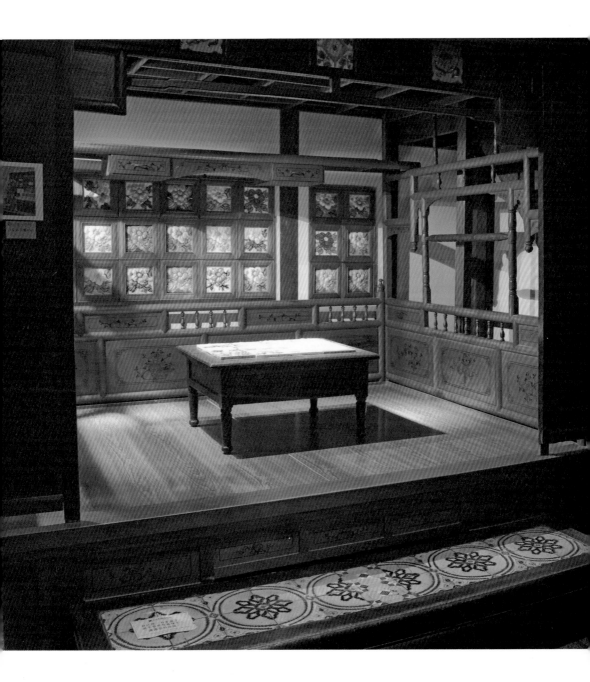

「福壽孫滿堂」
——竹製花磚公婆椅

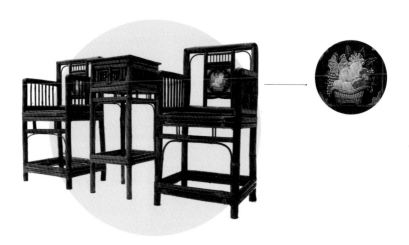

　　由於得天獨厚的地理環境，台灣各地孕育了許多竹林；材料取得便利，加上竹材富韌性且輕盈、耐用等特點，使得竹製傢俱或竹藝品在台灣被廣泛使用。而竹製傢俱嵌上花磚，既能彰顯該戶人家的財力，還能錦上添花、加深祝福的意涵。

　　我手上的這件花磚竹椅，來自高雄紅毛港聚落黃奶奶家。2006 年在政府規劃下昔日討海維生的傳統漁村，不得不揮別過往的光輝歲月，進行遷村工程，而伴隨黃奶奶一生的花磚古厝，也因此被拆除。黃奶奶對我說：「竹椅是她帶來的嫁妝，從年輕用到現在人都老了，但她沒辦法帶它去新家，因為沒有空間可以放。」於是，黃奶奶把這張珍貴的竹椅傳承給我保存，希望我繼續悉心照顧竹椅。

　　竹椅上的花磚圖樣，是由黃奶奶娘家所精心挑選。中央竹籃順時針

依序，有琵琶、仙桃、石榴、蘋果、葡萄等五果，飽和濃郁的寶石藍釉襯底，高貴又典雅。果實成串的石榴、葡萄、琵琶象徵多子多孫，蘋果諧音平安，仙桃泛指長壽。這些圖騰共同傳遞夫妻共創家庭，衣食無缺、後繼有人、常有靠山之寓意。

「玉葉紅妝」
── 嵌磚木製面盆架

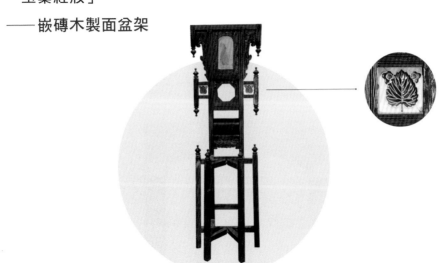

　　古人的「盥洗」概念，有別於現代人習以為常的「浴廁合一」功能。在過去，洗臉是在房中進行，以便後續梳妝打理，因此梳妝檯通常會附有「面盆架」，兩者成組使用。

　　這個嵌磚木製面盆架，是以台灣檜木製成，架上有精緻牡丹番花草雕刻，採用昭和時代乾漆以突顯紋飾肌理。另外，輔以「沙地工法」、「巴洛克式車枳」成形，中間的八卦形鏤空裝飾十分少見，下方設有分別

收納盥洗用品的層架，最後底部設計六足支撐結構，用來置放盥洗臉盆。

　　另外，面盆架雙邊吊掛毛巾的支架，左右對稱嵌入一款繪有大面綠葉的花磚；典雅且散發香氣的檜木上，點綴著青翠和一抹嫣紅，有生機無限之感，伴隨主人迎向一日之始，簡約又不失美感的花磚，真是一時之選。現存嵌有花磚的面盆架十分稀有，更顯此件家具珍貴。

「花磚彩楣」
——嵌磚木造床楣

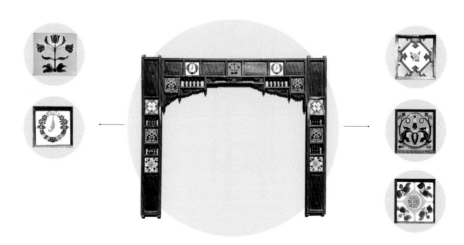

　　床楣是紅眠床前方的構件，而這款床眉共嵌有 11 面花磚，其對稱排列，呈現出和諧端莊之感。左右兩翼由上往下配置大理花、鳶尾花、紅菊花三款花磚，既有鮮豔對比的配色，也穿插清新輕盈的釉彩，與木色相映襯。橫簷處有 5 面花磚，也是採用左右對稱。正中央以單面湖綠鬱金香圖案作為中心，另一款如聖誕花圈的花磚圖案，意外地增添了異國風情。

滿布花卉花磚的床楣，不僅精工雕琢，也有代表富貴、長壽、平安的墨畫圖紋。想必百年前人家就寢時，必定宛如沐春風。這件傢俱，充分展現出當時台、日、西洋文化的交流，為傢俱樣式設計帶來不同審美觀的結合與轉化。

「坐享榮福」
──檜木製公婆椅

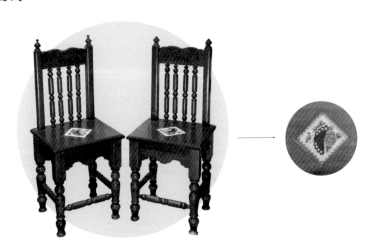

有關「公婆椅」的由來，有一說是台灣傳統婚慶禮俗中，男方必須在新房中或側廳併放兩張「沒有扶手」但有「背靠」的椅子，待迎娶新娘入房後，個別入座接受祝福儀式。由於椅子數成雙，且分別代表夫、婦，因此有了「公婆椅」之名。

此件傢俱保存在彰化古厝中。椅身有牡丹番花草雕刻紋飾，輔以巴洛克式車枳工法；此工法推估為在鹿港製作。椅面高且淺，藉以端正使

用者之坐姿，若姿態挺拔，其威嚴、優雅便隨之流露、毋須造作。

　　椅組的座面中央各鑲嵌一面繪有「玫瑰」、「蝴蝶」相伴相生圖樣的精美花磚，而方磚被反轉成菱形突破直線框架，增添設計感。玫瑰花形嬌豔，常作尊貴代稱，若逢盛開，則蝴蝶聞香而來；蝴蝶二字取其諧音，更寓有納福、長壽之意，彷彿訴說女主人優雅風範，為夫招福，白頭共享榮華。

「荷家呈祥」
──木造嵌磚眠床踏階

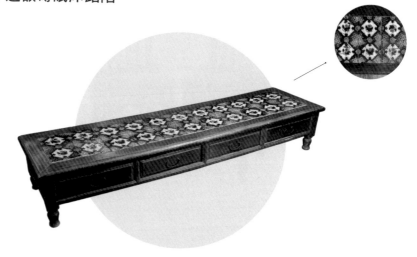

　　「眠床踏階」源自傳統台灣嫁娶禮俗中，男方須準備紅眠床。而為了免於受潮，紅眠床多會架高床榻，所以會另有「踏階」作為眠床組合，便於使用者就寢。而男方欲藉昂貴的花磚，表達對於女方的重視，因此會在紅眠床架、床楣、床踏階等處，以花磚妝點，成為華麗視覺的延伸。

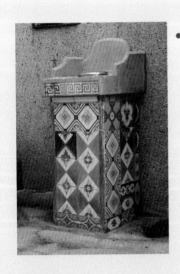

洗手台

隨機的花磚拼貼，使得強烈的色彩快速映入眼簾，甚至令人錯以為看見的是一件前衛藝術作品。

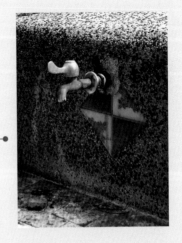

水龍頭

以象徵富貴的花磚妝點，象徵家族「富貴」如同流水般，源源不絕。

花圃座

嵌滿薔薇花磚，四時花卉朵朵綻放，和真實的大自然植物相互輝映，添增無限生機。

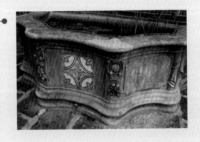

荷花池

這座荷花池，位在台北郭子儀紀念堂，其以單色的洗石子圖騰，獨展俊雅；嵌飾的花磚則選用高感光度的釉黃襯底，顯現花園的亮麗朝氣。

花磚的
製作工法

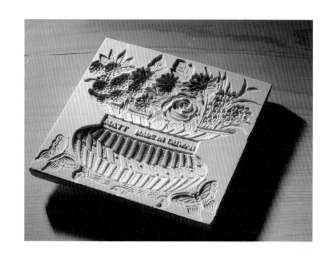

　　現今保留下來的台灣老花磚，多為 1915 ～ 1935 年間以手工製作。
不同製程產出的成品，所帶來的視覺風格，相異其趣；使用上，也反映
了屋主的個性。欣賞花磚時，如果能先了解製作工法，就能領略釉色濃
淡之美，以及精心雕琢的深淺浮雕間的設計巧思。

　　我從經年累月全台各地古厝的田野調查紀錄，以及完整歸納台灣花
磚博物館保存的數千面花磚中，並涵括台製、日製與歐製花磚，將花磚
的製作工法，大致分作五種類型。

▌ *01* ▌ 高浮雕結構花磚

高浮雕結構是一種浮出平面、立體感十足的花磚類型。栩栩如生的雕繪工法，宛如上等藝術品的質感，鑲嵌在牆堵上得以襯托屋主的華貴大器。

匠師在原型上雕鏤花紋製成鋼模，再利用手動高壓沖床，在凹凸鋼模間放入瓷粉，上下壓製成型；接著素燒、上釉再入窯燒製。成型的坯體背面皆設計成內凹，使整體厚度一致，如此，入窯燒製時可確保花磚每一處均溫，避免裂開。

正面浮雕的凹凸設計不光是美觀，而是為了使釉料堆積造成深淺不同，創造豐富的濃淡釉色變化。釉師在坯體上施繪釉料後，送至窯燒；釉在高溫熔融流動，如水流般從高處往下流，因此，凹處釉料堆積較多，顏色濃郁，反之，凸處堆積較少，顏色淡雅。

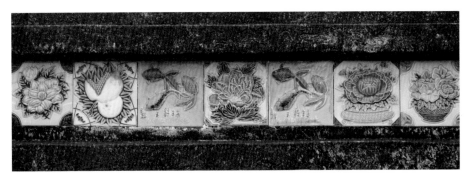

高浮雕結構花磚獨立呈現的主題內容，就像是一幅立體畫。

由於花磚是透過手工上釉，匠師無法如機器般分毫不差，精準控制每次沾釉量或上釉力道完美一致；入窯之後，更無法掌控釉料的流動方向。然而，正是因為製程中諸多變因，使得每一面花磚都是獨一無二的存在，十足珍貴。

❀ 金魚水草 ❀

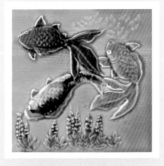

錦鯉與兩隻金魚身體擺動的弧度相異，高浮雕刻畫出游動於水草間的悠然姿態，藉由鱗片與魚鰭身體線條的坯體「高低差」設計，使得釉料順勢漸層分布，層次自然順暢，連鱗片中的細微紋路都能清楚呈現。水藍色背景中微凸起的曲線，創造出動感十足的水流。

金魚的諧音為「金玉」，蘊含許多美好的祝福：金玉良緣象徵新人天作之合；金玉滿堂代表家族富貴吉祥、財運亨通；鯉魚蘊含躍龍門的祝福。

早期台灣人相信，在家中鑲上這面花磚，不僅祈福，高浮雕花磚所展現的律動畫面，也能賦予住宅一股活力與生機。

▌ *02* ▌ 淺浮雕結構花磚

　　與高浮雕結構原理相同，但浮凸效果較小。上釉藥時，同樣藉由「釉」的熔融流動，形成深淺色澤變化。

　　經常有人問我，高浮雕花磚是否較貴，我總是回答價格無法考據，但各有特色。我喜愛淺浮雕充滿新藝術設計的圖騰，適合運用在大面積區域的鋪陳，圖形互相連貫，使藝術氣息隨著花磚蔓延於每一個角落。台灣花磚博物館典藏的花磚傢俱，大多採用淺浮雕花磚的運用，例如：腳踏墊、公婆椅、凳子坐面。事實上，高浮雕花磚容易造成使用上的不適及容易磨損，反觀淺浮雕花磚僅些微突出，不僅能降低使用者的不適感，亦能達到華麗美觀的目的。

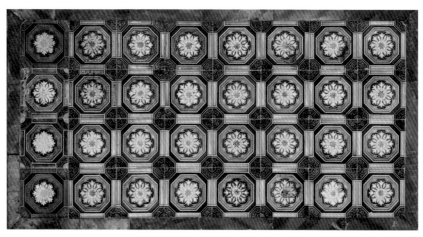

在我看來高浮雕和淺浮雕一樣珍貴，各有各的特色之美。

❈ 玫瑰之心 ❈

　　中央盛開的玫瑰與綠葉，因淺浮雕設計而使釉色有自然的深淺層次，唯妙唯肖。原本帶刺的枝葉，展延成心形框，將綠釉隔絕在外，讓留白的心成為一片純潔；潔白之心的微凸橫條紋，藉由堆積釉些微差異，創造視覺的錯動，勾起觀者的聯想力，像是在百葉窗前欣賞玫瑰。

　　整面磚作的對稱構圖，展現出端莊大方之美，而花葉梗所纏繞的裝飾，則把這朵玫瑰之心轉化成高貴典雅的勳章。

高浮雕結構&淺浮雕

結構的比較

高浮雕結構或淺浮雕結構因製作工法的不同，因而各自造就不同的花磚之美，各有其特色。我們可以發現，同一種圖樣，有時會分別有高浮雕和淺浮雕的製作。以下是我蒐羅的同一圖樣，但工法製程不同的花磚。大家比較喜歡那一種呢？

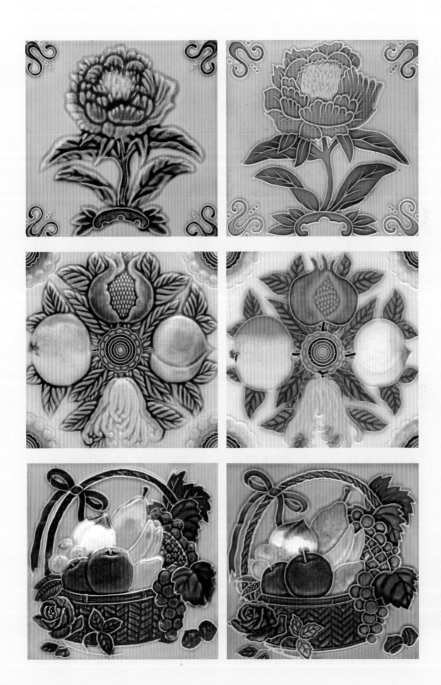

▎ *03* ▎ 線條結構花磚

　　坯體採「乾式製程」，凹凸鋼模於上下位置，將瓷粉壓製成型；這時，凸起的線條形成邊界，將單一種顏色的釉限制在內，匠師再依設計順序填上不同的釉彩。每個區塊雖僅用單色釉料，但釉料隨著流動被帶往邊界堆疊，會產生無法預期的漸層變化，成為它的迷人之處。

　　花磚上的「線」形結構，如同用一支畫筆，繪出美的邊界線條。雖然無法像浮雕結構花磚那般控制釉色的深淺變化，卻非常適合運用在幾何元素的圖案設計中。簡單的花磚紋路，耐看且大眾接受度高，運用範圍十分廣泛。

顧名思義，利用凸起的線條作為邊框，讓色塊與色塊間壁壘分明，更顯簡約之感。

❈ 智慧常佇 ❈

　　用凸起的線條邊界，描繪貓頭鷹佇立在橫斜的松樹枝上，其目光炯炯有神地眺視遠方；身上的褐色羽紋，則巧妙地利用凸起的線條作勾勒，使釉料流動呈現自然白線，肌理分明。

　　貓頭鷹多在夜晚出現，於是選用代表夜晚的天青色作底，讓釉料大面積地流動，產生自然的天空漸層感。除此之外，貓頭鷹在日本具有智慧的象徵意義，將貓頭鷹嵌於牆上，以表智慧不凡、雙修福慧。

▌ *04* ▌ 複合式花磚

　　坯體同前三款，採乾式製程，以兩面各為凹、凸的鋼模上下壓製成型。圖案設計上，則是精巧地結合了「微浮雕」與「線條」結構的方式，創造出更為豐富的視覺層次。色彩上，則同時有單色塊與漸層色的圖案。

結合微浮雕與線條結構的花磚，在視覺呈現上更顯變化多端，目不暇給。

❈ 孔雀開屏 ❈

　　華麗的孔雀開屏，其簡約單一圖像搭配恰好的留白，充分展現出孔雀尊貴優雅的自然魅力。藏於羽翼紋理之間、設計成千上百的細膩結構線條，是釉料流動所致的自然白線。毛紋像往中央匯流生長，又像自裡而外散開般，隨風舞動。事實上，看似參差的線條其結構十分嚴謹，因此才能於碎小的細節中，彙整出整齊不紊亂的羽屏以及動態張力。

　　雖然有些白紋未上到綠釉，但反而使得畫面自然不呆板。尾端用線結構做邊界將釉包圍在內，形成網狀的金黃倒心形，增添層次。孔雀身體採用微浮雕設計，使淡藍漸層分布，恰如其分呈現出擬真的寫實感。釉料的光澤感則讓花磚上的孔雀更為耀眼，完美傳達出珍貴、加官晉爵之意。

▌ *05* ▌ 平面式花磚

　　平面式花磚，其質感類似現代花磚，透過各式方法將圖騰轉移到白素磚上，再入窯燒製。白磚素坯的製程有濕、乾式之分，至於圖騰的轉印移法，則依花紋內容、繪製方法的不同，可以再分為以下幾類：

1. 模版噴畫

　　噴畫技法，是網版印刷術尚未普及前，經常使用的圖案移印法。利用薄板刻出鏤空圖案，如：山、雲、水紋等；匠師再依序以噴槍，將釉料噴灑在對應圖形的薄板上，如此中央鏤空處的色料就會附著到素磚上。

　　此技法相對便利，且能巧妙製造出如同山水墨畫的渲染效果，匠師後續也可選擇用筆，另外勾勒出明顯線條或加深色澤，創造光影感。

立面鑲上兩幅富士山模版噴畫花磚，十分別緻。

常見的模板噴畫花磚主題，多為山水風景。

❀ 蝶戀牡丹 ❀

盛開的牡丹以粉色為主色，花瓣則用噴繪畫出柔順的漸層感，再用筆施釉，繪出黃黑相間的彩蝶，創造彩蝶聞香而來翩翩起舞的畫面。

周邊葉子的噴繪較為簡單，適切地襯托牡丹花；蝴蝶雖非主角，但是在畫面中起到連接點綴作用，構圖動靜相宜。

2. 濕式製程轉印

　　19 世紀末至 20 世紀初（大約是江戶結束前至明治維新時期），日本接觸到西方的「濕式」陶瓷製程，也引進「銅版轉印移」技術。在早先的花磚研發中，日本人嘗試將上述兩種新式技術結合，成功開發出一

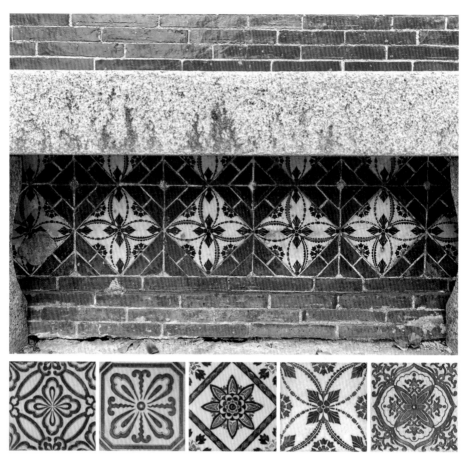

溼式製程轉印是一種過渡技術，因此目前在台保存的數量相當稀少。

款轉印瓷磚，上頭的花紋設計雜揉幾何圖形及花草圖案，當地稱為「本業敷瓦」或「本業磚」，後來被視為是日本現代瓷磚的前身；當時，多生產於愛知縣瀨戶市一帶。

　　濕式製程的素坯因為含水量較多，在窯燒過程中，其收縮率隨之提高，容易造成外觀變形和尺寸精準度不佳等缺點。直到日本人成功發展出乾式技術後，濕式製程才逐步被取代。

　　台灣僅曾在幾處發現明治時期製造的濕式製程地磚，推測應是在日製的乾式製程花磚大量引進台灣之前，或同一時期輸入的少量商品。

❀ 幾何紋牡丹 ❀

搭配「銅版轉印移法」技術，花磚表面是刷上單一鈷藍色轉印的圖紋，並融入幾何圖騰和花草紋飾的花磚圖案，呈現十足華麗的歐風樣貌，非常醒目。

　　複雜的幾何圖騰，由中心層遞出四朵盛開牡丹，葉子則巧妙交叉如勳章的設計。

　　四角描繪多重瓣花枝並和其他面相接後，再另開出一朵牡丹花心，頗具巧思，這是一件十分細膩又經典的設計。

3. 乾式製程轉印

　　乾式製程轉印花磚，是指坯體為乾式粉壓製程。先將設計的圖樣刻於銅版後製成印花紙，再將圖案熱轉印至素磚上，這是一種品質穩定良好的製作方法。

　　相較於純手繪，「轉印移技術」更具量產的競爭力。它不僅能快速製作，且圖案細節呈現不受限，具有相當多的優勢。但此類花磚運用在台灣較為稀有，僅見於台北賓館和數棟民居外觀，部分為歐洲製造，部分為日本大正時代、昭和初期生產進口至台灣。

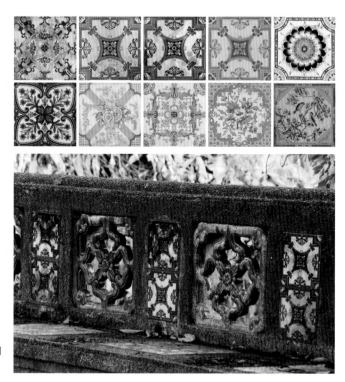

乾式製程轉印
花磚座椅。

❀ 十字紋牡丹 ❀

　　以台灣花磚博物館目前典藏為例，兩款相同圖案，但來自不同年代、地區所生產的花磚；歐洲為原產地，其餘為日本仿製歐洲圖騰。

　　畫面中央主圖，猶如行走小徑間隨意摘下的雛菊，盛開的花束細枝自然延伸，嬌嫩卻充滿生命力。無論是單獨一面花磚或大面積鋪設，皆一目了然，並存華麗與風雅之貌。

歐洲製造（約 1900 年代）

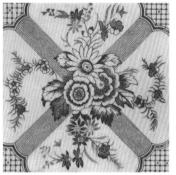

日本淡陶製造（由溝槽紋路判斷為大正初期～中期，約 1920 年代）

▌ *06* ▌ 全手繪花磚

　　台灣匠師在白色瓷磚上打稿、彩繪上釉、題字用印，再以低溫窯燒成品，整套工序流程被稱作為「釉上彩」。然而，受當時所用的釉藥成分影響，以及釉上彩工序之限制，這些全手繪的花磚經過風吹日曬，多有剝落、褪色的狀況，不易保存。

　　回顧手繪花磚發展源流，其技術於日治時期傳入台灣，大受台灣人歡迎，帶動在地窯業興起，窯廠多集中於台南、嘉義、宜蘭等地；然而，後期市場上出現「網版印刷」與「轉寫紙印製」的新式技術，使得慢工

傳統的雕塑工藝搭配匠師的手繪花磚，相互輝映。

出細活、成本較高的手繪瓷磚，終不敵快速大量製造之優勢，而面臨淘汰關廠的結局。

　　台灣手繪花磚內容富有地方民情特色，藝師以全手工繪製，每片花磚皆獨一無二，呈現截然不同於浮雕結構花磚的細節描繪，融入更多華人文化和東方畫風。

❊ 鳳凰朝陽 ❊

　　傳統文化中流傳鳳凰若臨則祥瑞接至，畫中央軒昂的藍冠雄鳳高踞山崗、與日齊視，赤陽高掛隱喻家勢如日中天；畫師行雲流水地運用「游絲描」法，繪出神鳥絲滑豐盈的五色翎羽，鮮豔奪目，牡丹齊繞綻放，襯出神鳥氣宇非凡更上一層。

　　此外，左下尾翼有雌凰仰望依偎，情深意濃；援引詩經「丹鳳朝陽」典故，更有「鳳凰雙棲和鳴」增添「吉兆良緣，夫唱婦隨」祝賀之意。左下落款「宜蘭新永昌製造」，新永昌為宜蘭建材行，推測此幅為聘請畫師顏金鐘所繪。顏金鐘後自創「景陽花磚專門」成為宜蘭燒畫磚的商號。

花磚的
圖案意義

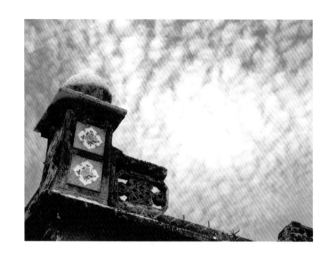

　　花磚上的圖案代表追求美感生活的符號。除了剛開始源自歐洲、充滿設計感的幾何形、自然花草等，到了 20 世紀初，躍升為主要花磚生產國的日本，開始融入本地文化元素或是迎合出口國的愛好，嘗試開發出多種全新圖樣，爾後，又加上台灣手繪花磚融入更多在地文化元素。這樣的突破，使得花磚正式與東方文化形成根深蒂固的連結，長出全新的樣貌。

　　以台灣常見的花磚為範圍，我精選具有東方意象、台日地方風土民情、圖案表現之獨特性的花磚圖案，歸納出以下常見的六種類型。

▌ *01* ▌ 瓜果
順應台灣風土民情的創新設計

　　日本瓷磚廠為了提升在台銷售率，於是順應台灣風土民情，設計出以「瓜果」素材為主要圖案的花磚；這可是相當具有代表性的「台灣在地化」款式。

　　內容通常有四果、五果、六果，甚至七果之多；瓜果多為石榴、桃子、佛手柑、葡萄、鳳梨、香蕉以及梨子等。除了是因為台灣盛產水果之外，這些水果在台語或傳統文化中有諧音義、形狀意象，多有吉祥祈福的象徵。瓜果花磚經常應用在古厝屋脊、鵝頭墜等處，以祈求豐收、家族昌盛；也有用在廟宇神桌上，代表信徒供奉的誠心。

❀ 黃金萬兩 ❀

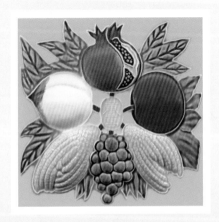

　　百姓習慣在生活中的家居、典禮、俗諺裡，盡情展現對未來的想望、祈求和祝福，因此瓜果花磚一推出後，十分受到當時台灣農業社會的歡迎。

　　此花磚自右起順時針依序為：蘋果、佛手柑、葡萄、佛手柑、仙桃、石榴等五種瓜果。葡萄、石榴果實多籽，衍意出「多子多孫」的意涵；佛手柑的果實外型則形似「佛手」，而台灣人認為「佛」與「福」音近，如佛賜福；蘋果亦取諧音，音近平安；仙桃有祝福長壽之意。最後，畫面中央加上「黃金萬兩」，以求財臨門，清楚直接地表達祈願。

▌ 02 ▌ 花卉
東西方皆愛的中性題材

　　無論是東方或西方，自然形物如花卉、香草、樹葉等圖繪，都是最能跨地域、跨文化的中性題材。無論植物含苞待放，或盛開綻放，皆能帶來生命力的聯想，迎合各種文化市場並廣為大眾所接受。

　　承襲傳統文化、在生活中尋找及寄託各式吉祥祈願的台灣人，當然也喜愛以不同的花卉訴說自己的內心，例如：牡丹、薔薇象徵富貴；百合表示百年好合；菊花祈求健康長壽；蓮花則比喻女子純潔或君子風度。

❉　荷　方　❉

　　原本立體的荷葉田田之景，像是被熨平在花磚上，作成壓花。荷葉被拉長了，各據四方，而荷苞順著水流方向往四角蜿蜒而去，使整體畫面充滿張力。中央的荷花不以真實的花形刻畫，而是帶有弧度的方形、菱形錯落成一層層的花瓣，搭配周邊絹細的水波紋路，在平面上成功營造出視覺動態感，讓觀者有不斷被吸入中央一點鮮黃荷心之感。

　　此外，看似圖案布局不規則，實為對稱設計。色塊配置平衡有度，水綠底色安定人心，從而貫徹「和（荷）平」的意象。

▍ *03* ▍ 飛鳥昆蟲
諧音產生的吉祥意涵

　　除了嬌美的花卉，自然界的飛鳥、昆蟲，亦是具有生命力的象徵。台灣人十分喜愛運用當時生活周遭常見，且能和吉祥話語產生諧音的鳥類昆蟲，以作為布置居家空間的裝飾題材，這可是一種生活的雅趣呢！

　　我們熟知的有：「喜鵲」的出現代表能為家族帶來喜訊；蝙蝠諧音「福」，而「蝴蝶」則是因河洛語發音與「福」相近，所以這兩者都有納福之意；至於「孔雀」和「鳳凰」，古今都具有富貴與崇高地位的象徵。此外，搭配鮮豔的釉彩表現，這些自然界的景物落在建築表面，遠觀時頗為逼真傳神。

❀ 喜上眉梢 ❀

　　匠心獨運的構圖將「喜上眉梢」具象化。喜鵲站在梅樹梢上互相唱和，四角翩然飛來的蝴蝶（「四蝴」與「賜福」同音），圍繞著圓滿喜事，紅花綠釉，充滿納福喜慶的氛圍。

　　喜鵲飛入宅邸，預示將有好事發生。然而，喜鵲鮮少飛入有人居住之住家，所以將花磚鑲嵌於建築上，以祈求帶來喜瑞、吉利與好運。

▌ *04* ▌ 祥獸
祈願祝福的未竟之夢

　　傳統文化中「祥獸仙禽」相貌各具特色，而無數的傳說故事，使祂們活靈活現，例如：崇敬的龍、麒麟、獅子等。

　　對於人們來說，無論是否虛擬、真實，幾經文化融合演進，祥獸早已存在生活之中，馱運著吉祥寓意及祈願祝福，代表人們追尋的未竟之夢，終有實踐的可能。

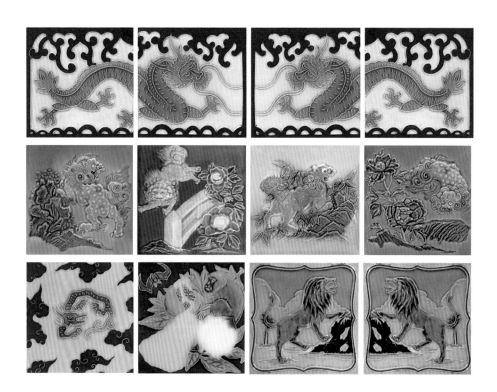

✿ 唐獅子 ✿

　　這款花磚上獅子的身體特徵「雲彩紋樣」與台灣傳統繪法不同，反而與日本唐獅子畫風較為相近。據推測，是日本匠師參考江戶時代浮世繪畫家葛飾北齋（1760～1849年）畫作《唐獅子圖》、桃山時期狩野永德（1543-1590年）畫作《唐獅子圖屏風》所繪製。

　　獅子是百獸之王，在台灣有鎮邪、帶來祥瑞之氣的意涵。而花磚上的獅子，與台灣傳統建築門口經常可見的兩座石獅坐鎮，具有相同的作用。

▎ *05* ▎魚形
優游欣羨的祈禱之心

　　魚兒在水裡優游自在的模樣，自古便是騷人墨客歌詠的對象，寄託欣羨之情和祈禱之心。為此，魚躍龍門、金玉（音近魚）滿堂、年年有餘（音同魚）等，皆是由此衍生出來的吉祥語。

❀　年年有餘　❀

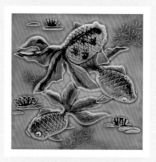

　　釉色鮮豔、生動活潑的三尾棕黑、粉紅金魚，悠然地遊動於水草、荷花間。藉由「蓮花」諧音「連」、「金魚」諧音「餘」，寓意連年有餘，表示對生活年年富裕的願望和祝禱。

┃ *06* ┃ 幾何圖形
來自歐洲新藝術的啟發

　　20 世紀之初歐洲新藝術（Art Nouveau）的發展，影響了花磚圖案創作的選材。畫師除了從日常生活周遭的花卉、動物等自然元素擷取靈感，也在線條與幾何圖形的運用上，呈現許多充滿豐富律動感的幾何圖案，賦予花磚更多流動性的視覺魅力。

　　「幾何圖形」在實際應用上千變萬化，在此深入淺出地解說磚面設計，大致可分成兩種圖案風格，一種是純粹線條、幾何圖示（例如：三角形、方形等），另一種，則是結合花卉圖騰或用幾何圖示拼成花形的花磚圖案。

❂　新　菊　❂

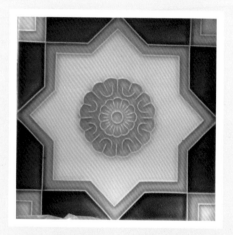

　　正中央的圓臍染上金黃光輝，外圈纖細，規律的馬蹄線條，如重複交錯的菊瓣，向眾人呈現一蕊敞開的花心。

　　接著，採用銳利的直線建構出多角花邊，巧妙地交織幾何圖形，逐步堆疊畫面的豐富度。襯底的淺綠，與中央的白色素底，互襯出清新之感。而邊際的深綠釉，彷彿夏日蓊鬱的樹叢。

❀ 曲折迴路 ❀

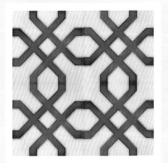

拼接數面相同圖案的花磚，其相銜的線條一氣呵成，呈現出簡約卻不失設計感的視覺風格。雖然圖案是抽象的，卻有更多的解釋空間，得以融入不同文化背景下的美感經驗。

此款花磚排列設計，傾斜角度如萬壽無疆之「卍」字。整齊典雅，無論在哪個年代，皆十分耐看。

結合多種幾何圖形，以傳達擬物概念。磚面上的圖騰似是眼睛，又有仿古銅錢造形的趣味。

花磚的排列組合，彷彿是畫師的實驗場，利用千變萬化的解構方式，無論是彩色的線條或是鮮豔的色塊，皆能自由搭配，反映出新時代藝術的實踐。

❀ 擬 圓 ❀

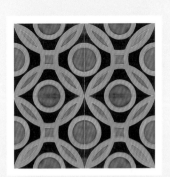

經典花磚建築

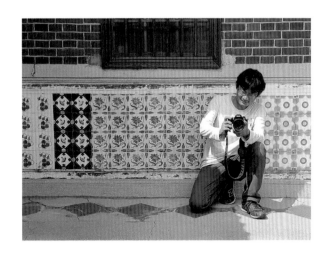

　　百年前，花磚自異國移植到這塊土地上，落地生根、開枝散葉，與本土的傳統建築元素相互融匯，成就彼此的璀璨閃耀。台灣曾有數千棟鑲嵌花磚的建築，遍布於本島及離島各處。雖然現今雖數量銳減，但依舊能看到許多古厝屹立挺拔。

　　每棟皆有自己獨特的魅力，我特別精選現存最具代表性的六棟經典花磚建築，娓娓道來它們的精彩故事和美貌。

┃ *01* ┃ 金門水頭聚落黃天露宅
保存最完好的花磚古厝民宿

　　民國初年，南洋地區引進各種歐洲大陸新興發展的稀奇事物。原居金門的黃天露，也搭上世界航運貿易的潮流，遠渡至印尼進行雜貨買賣的經營。爾後，他攢積財富光榮返鄉，欲興建一座華美氣派的宅院昭告金門鄉民他飛黃騰達與浩大的家業。其中，新式的「花磚」便隨黃氏返鄉的船隻來到台灣金門，打造出自成一格的花花世界。

　　黃天露大宅沿著院牆壁堵、簷下的水車堵和墀頭、再到洋樓山頭，打造出一道「花磚裝飾帶」，黃氏選用奶油黃底、湖水綠、水藍等輕盈明亮的色彩，在磚石的沉穩色調中，自然跳出視覺亮點又不失和諧。這些奔放的釉彩，猶如孔雀或祥獸身上花紋的拆解，是黃天露榮歸鄉里的炫耀，亦是金門居民前所未見的南洋視界，一面面藏著祥瑞與財富的身影，

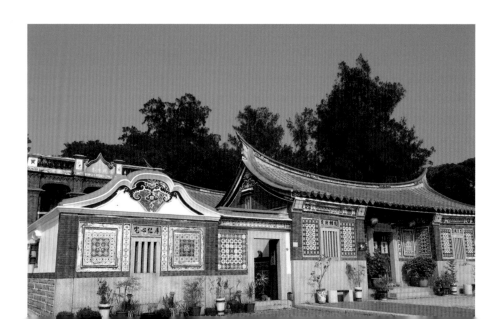

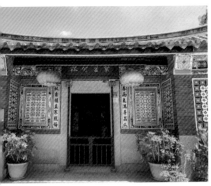

立面上採用不同圖案的長方形花磚矩陣，有如前衛拼貼的西方畫作。

融入在這座宅院中。

大宅的花磚鋪設，規律且對稱，這樣的工法幫助多元圖樣、色彩濃烈的花磚，統合出連貫性，使視覺畫面不致過於紛雜。話雖如此，仍僅有少數幾處會看見左右側，採用不同樣式的花磚，例如：立面上，每隔一定間距出現的長方形花磚矩陣，分作三層框，採用相異的圖樣，彷彿懸掛在畫廊中的一幅幅前衛拼貼、新藝術的西式畫作。

另外，黃氏運用許多圓形、菱形等幾何圖案花磚，承自華人文化中講求「方圓」的喜氣吉祥意涵。堂前對看堵上的花磚樣式相同，中央選用形似喜聯「斗方」的磚樣，筆直串連而下，外圍綠底黃花，像為大宅題上一副祝賀永存生機的楹聯。

至於門側的花磚窗，其代替了傳統鏤空的窗花雕刻，有三立株的康乃馨、單朵綻放的紅菊錯落，營造百花爭妍景象，反而更具可看性。而向上的視覺延伸至水車堵，一道嬌美飄逸的花卉磚款與斑駁的礦物彩繪交織高懸，驕傲地訴說著此戶人家花開富貴、家運亨通的故事。

黃天露宅目前為營運民宿，百年前的花磚仍五光十彩、令人目不暇給。不妨找時間入宿細細參訪，體驗民初豪宅的樣貌。

┃ *02* ┃ 澎湖雞母塢歐陽氏三合院
咕咾石上繽紛花磚，如島嶼花季縮影

　　日治期間，澎湖人透過下南洋經商或從事漁業而致富。成為富貴之人的人們凱旋歸鄉後，將一輩子在海浪翻騰中攢下的財富，化成堅固庇護的大厝；不僅作為光耀門楣的彰顯，也是對於落土歸根的嚮往。

　　事實上，位在澎湖的古厝保存更加不易，一來因海風吹拂，二來因世代變遷，居民舉家遠赴他鄉發展，所以多半傾頹失修；主人的步履聲早已隨浪聲飄向遠方，只剩下風偶爾來訪，「雞母塢歐陽氏三合院」即是其中之一。

　　古厝屋體建材採用澎湖所產的咕咾石和玄武岩，作為石砌基底，再搭配清水紅磚立為牆、柱。整體色調沉穩，因此，山牆上逕自奔放光彩的花磚，頓時成為引人注目的背景。

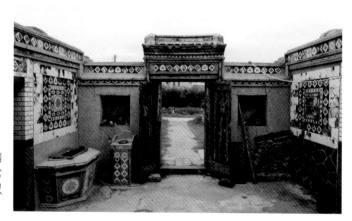

內埕內的洗手台和儲水池，即便只是日常生活所需，仍不忘以花磚充分妝點。

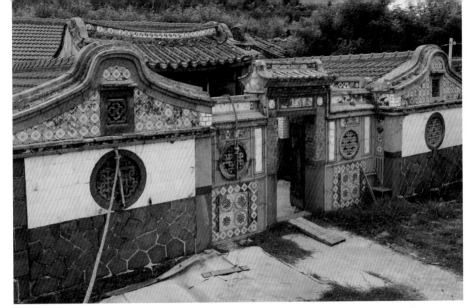

門口的左右兩側下方，以花磚拼貼成「四圓圖」不僅有裝飾作用，也有平衡、穩定建築視覺畫面之作用。

　　菱形構圖的花磚自山牆延伸至門樓脊堵、對看堵，最後停在裙堵上，打造連綿不絕的形象，展現歐陽宅厝殷實華美的大家風範。左右裙堵上各有圓形花樣的彩磚排作「四圓圖」，並佐用月牙形腰帶磚，翻作連續弧形花邊，就像是穩定大厝的基石，展現圓滿的吉祥意涵。

　　進到內埕後，向門外望去，牆圍、樓牌處連綿不斷的花磚錦帶，帶來不小的視覺衝擊。依靠門邊的兩座石砌基台，其一外觀如小型的洗手台，外觀鋪設的花磚像隨機選取，只為華麗；另一座則是儲水池，此處鋪設花磚講究對稱，中央有一幅清晰可辨、講述戲曲故事的手繪花磚，左右則鑲嵌圓弧花磚樣，釉綠在當中滾動著。左右護龍的牆堵，各有兩大幅花磚拼成的抽象畫代替窗格，採用多層次拼法，一圈又一圈，展現獨特氣息。

　　百年前匠師以巧手設計，用精湛工藝為歐陽家先祖彰顯財富。時至今日，雖古厝早已人去樓空，但輝煌的歷史從未曾從牆上褪去。

▌ *03* ▌ 新北三重先嗇宮
北台灣面積最大的花磚牆

　　1925 年，位於現今新北市三重區的先嗇宮計畫重新修造，新設計加入全台廟宇中最大的花磚牆。原講求端莊肅穆形象的廟宇外觀，改以鋪設瑰麗跳躍的新式「花磚」工藝，可說是一大突破。

　　當時，先嗇宮舉辦一場龍虎爭霸的「對場作」，自廟身中準線切開龍虎兩側，分別由「唐山師」吳海桐（龍側）和「台灣師」陳應彬（虎側），各自率領團隊共同修建。兩方各顯神通，不僅是木雕、石雕等工法、風格、內容編排等諸多迥異之處，就連外牆上所鑲嵌的花磚，也

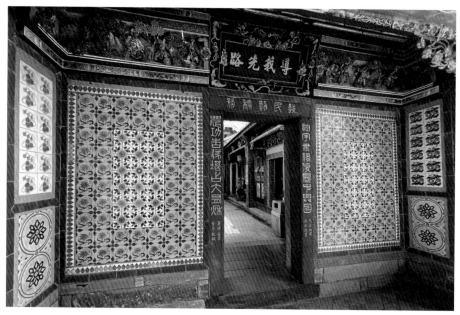

有發現嗎？圖中左右兩側的黃底花磚其花卉紋路，不盡相同。

各自選了相近色系但不同花紋進行拼貼。對場過程中，彼此競爭卻不忘相互協調，使先嗇宮外觀維持住和諧、隆重的視覺印象。

　　邊間門面選用水綠色底的花磚，進行大面積的矩形陣列拼貼。中央則是挖心包覆白底花紋磚作排列，使牆堵像是開了兩扇花窗，巧妙蘊藏「遍地開花、四季生機」的絮語。再仔細觀察左右兩側的黃底花磚，會發現兩邊的花卉紋路不盡相同：右側細膩的三鼎康乃馨花紋，像是一排排挺身的

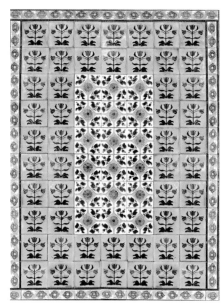

利用大面積不同底色的花磚排列，既營造出花磚牆，亦有花磚窗的錯視。

秧苗，而左側單朵花蕊則象徵著粒粒結穗。若真如我們所聯想的意象「神農氏教導先民播種稻穀，親嘗百草貴為藥王」，豈不正是匠師埋藏百年的絕妙巧思？入門匾額分別題上「導我先路」、「引人入勝」，似乎也暗示著先嗇宮打造極具開創性的工藝美學成果。

　　百年間磚窗上的釉料，隨著陽光晨昏更迭，光澤閃爍，映入眼簾有金碧輝煌、欣欣向榮之感，為在地日常生活融入現代化又獨特的美感經驗。最重要的，是先嗇宮海納木藝、剪黏、書法等大師之寶入廟，將信仰所在轉化成人文薈萃之地，見證台灣文化不斷滾動、轉譯和吸收，自體演化成獨樹一格的美學風貌。

▌ *04* ▌ 台中霧峰林家景薰樓

林獻堂中西融合的花磚美學

　　景薰樓主建築始建於 1864 年，時至日治時代由子孫林獻堂進行整修，成為今日我們所見擁有花磚元素的格局外觀。

　　第一落為林家的公媽廳，其外牆堵鑲嵌巨幅華麗的花磚拼貼裝飾。這些花磚，是西方文明潮流形象的新式建材；林獻堂雖於傳統文化中滋養成長，但身為台灣民智啟蒙運動之先驅者對於「世界文化」卻抱持開放、探索研究的積極心態。

　　在 1927～1928 年間，攜二子展開為期一年的深度世界環遊，觀察西方發展趨勢並吸收文化精髓，拓展視野，隨後寫成《環球遊記》一書出版，記載所見所聞與心得。如此勇於嘗試的精神可以看出林氏在修建景薰樓時，願意大膽使用新式花磚，不純粹是為了追逐時代潮流、圖展家族富裕，更是為了實踐內化後中西合璧的美學素養。

　　第一進的正身側間和護龍上的花磚圖騰不追求繁複，多以菱形、圓形與菊花三元素組成，悉心挑選相近的色彩和圖案，展現簡約典雅的品味，與門樓上的圓紋鏤刻相互呼應，鑲嵌於上緣處，彷彿是山區間撥霧乍現的煦煦陽光。右側裙堵上的花磚，做多重綠釉圓環的布局設計，似乎隱藏可能的聯想解讀，既像金錢紋或「八卦」的變形，也有些許傳統中式木造窗格上雕花紋飾的既視感。而身堵上的菱紋磚組合帶有喜臨門、吉祥的隱喻；至於透過四角銜接，才成形的金黃釉色菊花紋，則是

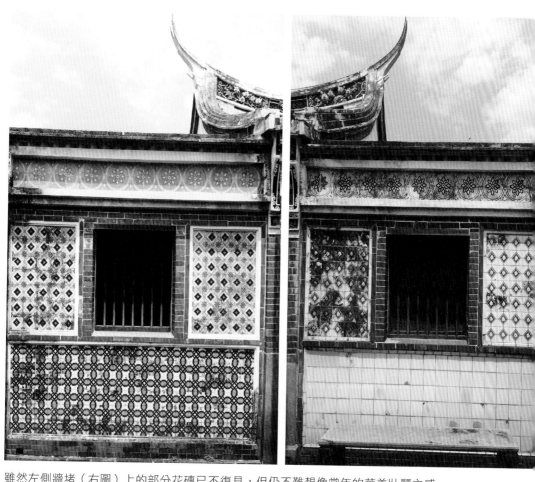

雖然左側牆堵（右圖）上的部分花磚已不復見，但仍不難想像當年的華美壯麗之感。

長壽、文人高風亮節的象徵，開在花磚窗上更顯生機盎然的寓意。

花磚雖是西方文明產物，但在林獻堂巧妙選用之下，幾何圖騰接枝了漢文化的底蘊，在建築中自然展露出溫柔敦厚的儒家詩教氛圍，而不顯局促之感。

▌ 05 ▌ 台中大安中庄黃氏古厝洋樓
跨文化交會，呈現花磚運用的嶄新風貌

　　大安中庄黃宅為大安國小首任校長黃卿的故居，原本是一座傳統的閩式宅院，歷經 1935 年大地震毀損後，於 1937 年完成改建，以拔高顯眼的三層磚造洋樓作四合院對外的形象，突破傳統閩式建築的規格。

　　主建物洋樓，融合歐洲風情的拱圈立面與瓶形欄杆設計，並採用日本辰野式建築特色，將紅磚與白石間隔疊砌，再把彩色「花磚」嵌入白石中央，跳脫紅與白的框架，增加視覺層次，是台灣匠師的獨特創意。

　　三樓為「觀海亭」，據聞能從此處瞭望台灣海峽景觀。女兒牆外鑲嵌一整列花磚，左右圖紋相連如織錦，遠遠便可見釉彩凌空與日光對著閃爍；頂端柱頭鑲上菱形花磚，圖騰中有睡蓮，猶如這座大宅眉眼之間的炯炯神韻，送往迎來，驕傲地朝陸上民居、海上商船宣耀富貴風範。

　　一、二樓牆柱白石嵌有綠色三角形圖紋的磚樣，透過拼貼手法運用，使其遠觀看起來形似綠釉花瓶欄杆，正好和二樓一排花瓶欄杆互相呼應，中間點綴的紅花俏皮地探出，芳草萋萋的生命力頓時躍上樓面。

　　除了美麗動人的花磚裝飾，黃宅以紅磚排列巧妙為洋樓題上「福、祿、壽」三字高懸頂端，舉頭三尺便有福祿壽三星庇佑。如此，不僅是對外宣揚家業，更刻寫在黃氏子孫心中，盼傳家世代興榮與共，是台中極具地域特色代表的珍稀建築。

除了花磚的用心排列之外，還可看見側邊的牆用紅磚排出「囍」字，深具設計巧思。

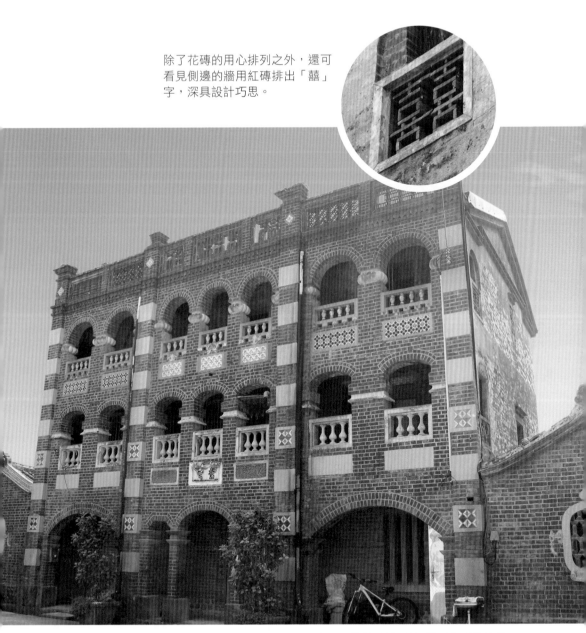

各取閩式、辰野式、洋樓特有的建築語彙，完美融合，使花磚適時適所，達到最佳的畫龍點睛之效。

▌ *06* ▌ 高雄大社許氏古厝
國寶大師張叫跨刀磚雕的花磚樓房

　　位於高雄市大社區，隱身在現代建築間的許氏古厝，約建於 1910 年，為一字形三開間、兩層樓的磚造建築。占地雖不比合院編制寬廣，但各項精緻工藝的精美，令人讚嘆。外牆上豔麗的花磚，搭配精彩絕倫的木藝、磚雕，以及異國風格的彩繪書卷和釉色渾厚溫潤的交趾陶，其中西兼容的裝飾風格，使許宅穩穩矗立在台灣花磚建築經典之位。

　　許厝一樓門面的裙堵上，以大面積花磚拼貼，展現數大便是美的大器，隨視線上移至女兒牆外鑲嵌的菱形花磚，沿著建物作阡陌排列，厚實綠釉花瓶格柵串起下緣花磚，一時間真讓人錯以為是皇帝冠前遮面的珠玉，而許氏古樓正以尊貴姿態睥睨著歲月。

　　再拉遠幾步距離，會發現二樓屋簷下也鋪滿一道花磚，在紅磚的襯托下光澤亮麗，多種顏色混搭，活潑時尚卻不失穩重，亦同時達到增加裝飾層次的效果。二樓門額為八仙彩磚雕，增顯莊隆及喜慶氣氛；楹聯以花磚拼貼，如同書法對句般，圖樣不採用對稱，上下聯句便各藏有意義，別具遐思異趣。

　　值得一提的是，許厝的磚雕是由揚名國際的「東華皮戲團」第四代傳人「張叫」製作。張叫將皮影藝術延伸至紅磚上，與色彩豔麗的花磚相輝映襯托，是許厝最繽紛燦爛的裝飾工藝成就之一。

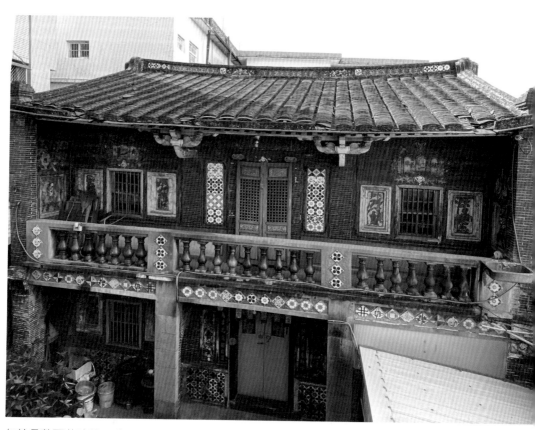

無論是整面花磚牆，或是單片花磚裝飾，它皆能為傳統古厝增添華美光彩。

第二章

花磚的
即刻救援

由於都市更新、政府徵收土地以及繼承老屋所產生的產權糾紛等，老屋時常難逃面臨拆除的命運，且往往在我得知消息後沒幾個小時，怪手破碎機、挖土機就至現場出任務，不用一個上午的時間，乘載過往歷史回憶的建築就灰飛煙滅，不復存在；與老屋相依的花磚，也一同消失。

在走訪老屋的過程中，不難發現「新與舊的拉扯」，也從這些走訪中獲得不少感人故事和觀察，讓原先僅是收藏花磚的我，對於花磚的想法有了質的轉變：從單純的保存，更進一步展開即刻救援。喜歡成為一份責任，我開始與時間賽跑，竭力搶救全台灣的瀕危花磚。

我搶救的
第一片花磚

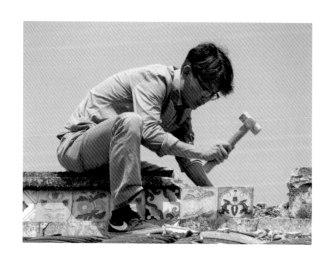

　　我的花磚收藏，源於某次和攝影圈同好一起拍攝老屋，恰巧屋主正在現場，見到對花磚如此著迷的我，便很熱情地把自屋頂上崩塌掉落於地面的一堆花磚，贈送給我。

　　屋主娓娓向我道來他所了解的這棟老屋，只是，他自己也不曉得祖先為何會在屋頂上鑲飾著花磚。

　　只知道，如今殘破不堪的房子帶給他們很大的困擾，不易整理又無法居住，甚至有安全疑慮。所以，此時有人願意接收這些「垃圾」，對屋主來說何樂而不為呢？

然而，看在我的眼裡，片片花磚皆是珍寶，能有機會擁有它真的是非常開心。然而，當年僅是研究生的我，住在宿舍裡，既沒有多餘財力，更沒有空間可以收納保存，最後只能從屋主手上帶走一片花磚作為小小的紀念。

每片花磚，都有屬於自己的故事

對我來說，每一棟花磚建築都是無與倫比的，總是吸引我一看再看。就像老朋友一樣，時不時就要回去看望它們、幫它們拍個照。但經常讓我難受的是，當我重返時，老屋竟然無聲無息消失了。有好長一段日子，我一直無法理解為何有人捨得拆掉這些美麗的建築；而這個情景，在近 20 年來慢慢變成常態：我不得不面對事實，也清楚知道，我無力阻止這一棟棟花磚老屋被拆除。

於是，隨著對花磚的情感愈加濃厚，當我結束學生身分、踏進職場工作開始有了收入之後，就開始思考：「我能為老屋或花磚做什麼？」為此，我嘗試著在老屋拆除之前搶救、保存花磚，讓老屋和花磚的靈魂用另一種方式存活下來。

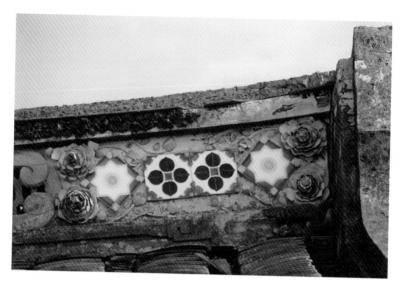

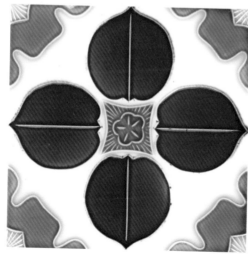

我的第一片花磚。這是
台灣最常見的樣式，由
藍色的四片葉子組成，
象徵健康，如此搶眼的
用色，特別顯目亮眼。

古厝屋主的兩難

　　所有的老屋，都有它自己的生命軌跡，包含建築本身，以及曾在裡頭生活過的居民。

　　每一次和老屋相遇，雖然我總流連忘返於它們外觀的歲月印記，但更令我印象深刻的事情，莫過於「人」的故事，無論是屋主、住戶或鄰居，他們總能告訴我不同面向的過往，以及對老屋的各種情感。

　　然而，老屋並不會一直美好的存在，隨著時代變遷，老屋一棟一棟的被拆除；我總想知道，為什麼屋主會想要拆掉祖先留給他們的美麗宅第呢？這些年來，我慢慢了解屋主們的想法，也發現他們的為難之處。

文化保留與
繼承情感的糾結

通常老屋的「建物」和「土地」持分相當複雜。經過一代又一代的繼承，經常不是相對單純的單一所有權人，而是有許多人共同持分。有時，龐大的持分人數量，光是確認名單及聯繫就得花上一番工夫。

每個持分所有人都有各自的考量，面對老屋的去留，要取得大家的一致同意，非常不容易。大家不一定是不在乎建築物的文化歷史價值，而是當房地產龐大利益攤在眾人面前時，即使政府提供老屋容積轉移、減稅、負擔整修等獎勵誘因，也無法形成足夠的吸引力，讓老屋存有一線生機。

此外，另一個常見情況是，有些持分人在國外成家立業，過世後傳給下一代或伴侶，後代繼承者本身可能沒住過古厝，甚至從沒看過，老屋對他們而言是相當陌生的，更不用說會對屋子產生足夠的情感，藉此連結家族的共同記憶。在這樣的情況下，若老屋的狀況不佳，多數人為了省卻麻煩，大多會選擇拆除房子出售換成金錢，以便分割家產。也就是說，繼承人一旦不同心，老屋就容易走上末路。

位於新北市泰山區山腳下的慶善居，是台北盆地少數僅存完整的百年花磚三合院。以往經過時，因為尚有人居不得而入，只能從拱圈牌樓外窺看；那正身門堂前的頂堵、次間的窗楣上皆有花磚搭配，窗上泥塑開卷，開卷獻花磚，層層堆疊而上的華麗，令人眼睛為之一亮，尤其是搭配鋪滿彩色花草剪黏的堂號「慶善居」，更是展現大戶家族之氣勢。

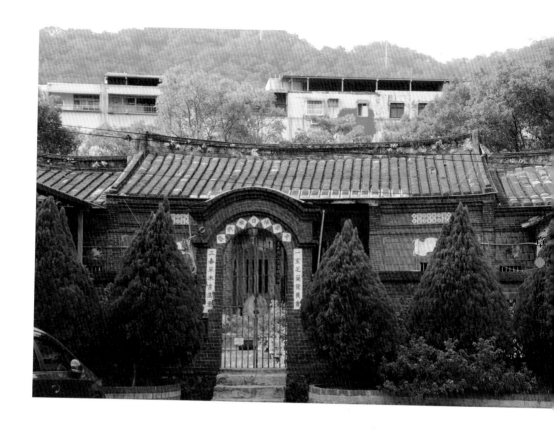

直到去年，李姓屋主特地邀請我入內拍攝，我才有機會就近仔細端詳老屋的每個細節。屋主希望我能用鏡頭，好好記錄這棟維護良好的家族老屋。他之所以有此動機，起因於慶善居並非他個人全部擁有；古厝為多人持有，其中一位產權人，日前將其擁有的土地出售給建商了。而當古厝確定無法維持完整時，其他人對於保留房子的意願，也就會大幅降低。

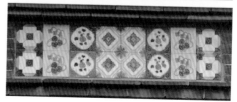

「新北泰山慶善居」是台北少數僅存的百年花磚三合院。

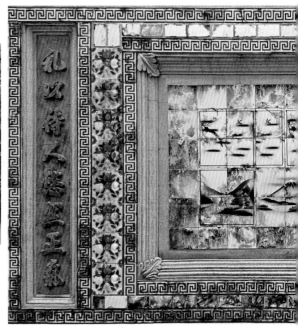

「高雄茄萣林家古厝」有全台唯一的回字紋花磚拼貼窗（見最右圖）。

　　隨著房子各部分陸續出售，這棟完整的花磚三合院也會於不久之日消失。或許，李姓屋主希望透過我的照片，能些許彌補心中的無奈，把遺憾化為永恆的記憶。

　　另外，建於 1928 年的高雄市茄萣區林家古厝，也與慶善居有著類似的歷程。

　　林家古厝有著台灣唯一採取花磚拼貼的窗戶，窗戶四周以「回字紋」細型花磚，拼貼成框，展現既傳統又新穎的現代美感。回字紋相互銜接成不間斷的線條，象徵家族長遠綿連。老祖先建造規劃宅邸時，所想的是如何為家族興業奠下根基，期望枝繁葉茂、昌隆蓬勃，因此，便在屋舍各處融入巧思，用各種圖樣祈求喜瑞祥運。

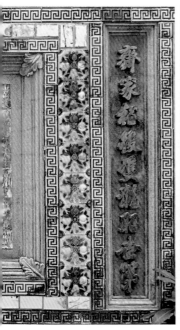

　　只是隨著家族世代繁衍，人數眾多，時代變遷至此，曾經守護眾人的古厝走到了命途尾聲，一塊一塊地被拆解了。

　　據林家後代老四的媳婦回憶，上一代的兩兄弟將老屋家產分左右兩半。右半邊在多年前已完全拆除，改建成大樓，左半邊到了這一代，則有五個兄弟繼承，大家各自在自己的持分上，陸續蓋新房子。目前老屋的左護龍與一半的正廳勉強屹立著，但屋況不是很好，漏水問題嚴重，找不到屋瓦更換補修，加上不久之後可能會被法拍，或許，古厝僅存的部分，恐怕也難逃拆除的命運。

▎都市更新的新舊拉扯

　　老屋遇到的另一種無奈，就是都市更新。

　　還記得是 2016 年 9 月某一天，我臨時接到熱心的網友通知，高雄市林內區有一棟古厝即將被拆除，我便立即從新竹趕往高雄了解。這棟古厝的三代屋主，都曾擔任村長要職，在當地相當具有名望。然而，當他們接到政府通知，將進行全區都市更新時，屋主一家人無力反對，只能默默接受。

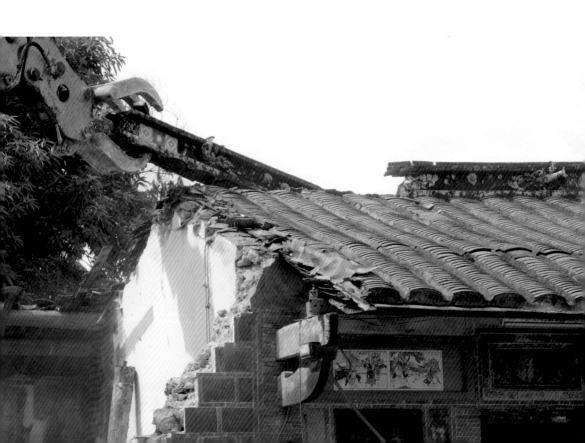

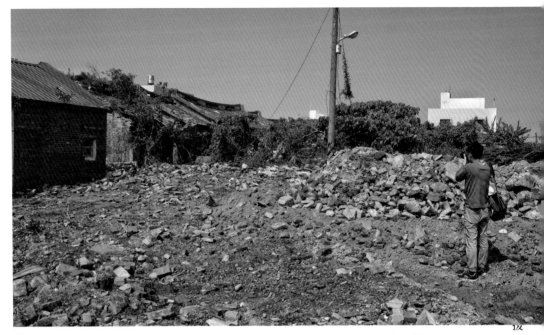

除了惋惜，我們能做的就是盡力加快記錄腳步，讓老屋最後的身影，能被完整保留。

　　村長告訴我，他們不在乎能拿到多少補償金，他們只想保留自己的家、保留家族的歷史，非常捨不得自己的祖厝要被拆除。村長百感交集地顯露出他對老屋的深厚情感，為此我深受感動。

　　只是政府主導的都市更新，一旦排進拆除環節，我們就很難介入打擾。除了盡量拍照記錄之外，也只能誠心誠意與拆除業者洽談，在不影響他們執行工作之下，盡可能協助我們進行花磚保存。經過溝通協調之後，怪手師傅同意不用常見的拆除方法直接破壞，而是用夾取的方式卸下屋脊，讓我們保存上頭珍貴的數十片花磚。

因拆除作業大雨滂沱，來不及保存台灣匠師東義的手繪花磚，相當惋惜。

　　其實，本來還計畫保留房屋立面最精采的六組 24 片台灣匠師東義的手繪花磚，卻因為當日大雨滂沱，工程進度已有所延遲，最後仍來不及保留。我們只好看著極為珍貴的台灣花磚畫作，消失在歷史中。

　　我永遠會記得，在保存花磚的過程中，村長向我們遞上熱呼呼的米粉與湯，並和我們道謝，而我從他的眼中，看見了許許多多的不捨。

　　都市更新是政府為了延續都市生命力而做的規劃，藉由土地的再開發利用，改善居住環境與景觀及增進公共利益等；另一方面，則是政府在老舊城區投入觀光資源，強化地方特色、帶動地方繁榮。無論是哪一種，在此範圍之內的老屋，都有不同的命運考驗。

　　例如：熱門的安平港國家歷史風景區、鹿港國家歷史風景區，在政府數十億的經費挹注下，在地歷史文化被積極保存，完善的發展藍圖成功帶來大量人潮，不少商家因此賺到大筆觀光財，然而在這些商機背後，也同時推波助瀾房屋、土地的熱絡買氣。過往不被重視的老市區、老建築瞬

間變成翻身創造經濟的金雞母，有些老屋藉此機會成功活化再生，有些老屋則被拆除成了犧牲品。

除了觀光景點之外，因為產業開發建設造成老屋拆除的案例，亦不在少數。最近一年來我和團隊的觀察發現，老屋的拆除主要集中在南部科學園區附近。

由於廠商擴大設廠，善化、新市、麻豆等鄰近地區的房價走揚，占地寬闊的老屋成了建商搶進的最佳標的。大面積的老聚落逐漸消失，像是占地一甲多的麻豆區吳姓聚落剛整地完成，即將推出新建案；善化區曾經的花磚聚落，也已成為一棟棟的高樓透天厝。

我認為，確保台灣經濟持續成長是正確且必須前進的方向，但所有人，無論是政府或百姓，都必須齊心協力想辦法解開老屋與經濟發展的矛盾，將經濟的果實轉換成保留前人文化資產的利器，找到雙贏的立基點，如此，才不會讓台灣花磚文化成為殘屋破瓦，逐漸凋零消失。

老屋維護困難

實際上，越是有歷史的老建築，越容易面臨維護不易的難題。

一般來說，老屋本身通常都是用編竹夾泥牆或磚牆的工法修築，久而久之，漏水或牆面剝落時有所聞，而要以老屋原本的工法維修，更不

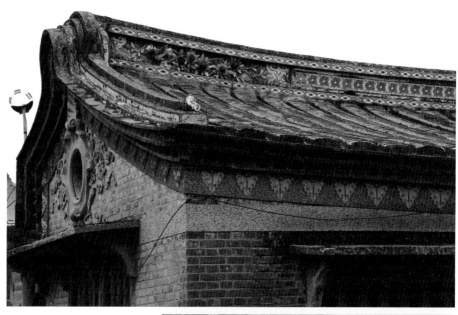

雲林北港蔡家古厝，屋脊上
的花磚裝飾，十分別緻。

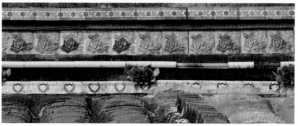

容易。因此，當老屋內仍有居住者時，如何維持居住品質及安全，又能同時保存房子的文化價值，就相當考驗所有權人。

所以，老屋還能持續住人，是一件很幸福的事。例如：蔡家古厝是雲林縣北港鎮現存最具規模的花磚建築，為日治時期當地大地主蔡裕斛所肇建，屋頂上的剪黏與花磚，色彩鮮豔、栩栩如生。

現今，家族長輩仍居住在內，使老屋生生不息，子孫則共同出錢出力維護古厝建築，輔以地方文化局經費協助，一起守住老屋的百年風華。古厝目前仍為私人民居，但蔡家老奶奶們面對每一位來參觀的人，都熱情地打招呼、分享他們家族老屋的故事，擔起傳遞家族歷史的任務，濃厚的人情味令人懷念。

現在仍有人居住的百年花磚老屋，圖中為蔡家奶奶。她熱情地像我們介紹著老屋的故事。

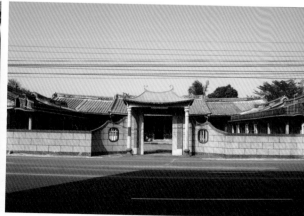

然而，老屋大多產權複雜，加上有時候是空屋沒有人住，有時候則是仍有人居住的狀態，所以該由誰負責出資修繕，往往談不攏，以致於停擺閒置而導致房屋崩毀；時間一久，屋況越不好的老屋，就更不會有人願意整理。如此，度過幾十個年頭後，年久失修破敗不堪，假若牆體出現嚴重裂縫情形，屋子結構損壞，甚至有倒坍的可能性，不但無法滿足居民生活要求，更攸關生命財產安全。那麼，此類房屋就屬於危房，也容易被他人檢舉，被政府機關要求改善或拆除，此時老屋的存留機會就更加渺茫。

　　台南市七甲區黃家古厝就是一個活生生的案例。黃家古厝，其厝身用富貴人家才有的「斗仔砌」砌成，樑柱精緻的木雕與室內礦物彩畫相互輝映。最令人讚嘆的，是古厝外觀以大量花磚裝飾，從正身裙堵、庭

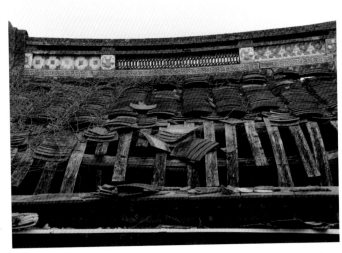

許多花磚老屋因為無人居住且年久失修，經常被舉報為「危險建築」，面臨可能被拆除的命運。

前門柱，窗楣上緣、過水廊拱門上的牌匾、門檻前的地面，再到制高點的屋脊處，皆有花磚的身影。

多元、各異其趣的花磚設計與紅磚牆相互串連，內化成黃氏古厝無法被取代的藝術價值。另外，更值得一提的是左右門柱上，每邊皆鑲有五面被反轉成菱形的花磚，花磚圖樣是近似湖水綠的釉底襯托著中央的白玫瑰，以及一串串傾瀉而下的玫瑰藤，清新的配色令人印象深刻。

黃家古厝的鄰居和我們分享，過往經常能見到許多研究者、學者和外籍人士前來探訪，在地文史調查的書籍也曾收錄古厝相關介紹。由此可知，黃氏古厝興許有保存下來作為歷史建築的條件。只是，老屋在這百年之間歷經火災、竊盜與年久失修等難關，加上黃氏子孫早已搬離祖厝，老屋外觀滿是歷經風霜的破損痕跡，甚至被檢舉為「危險建築」。

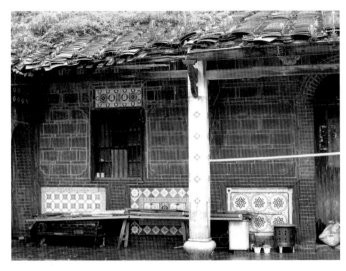

位於台南七甲的「黃家古厝」，雖然屋子老舊損壞，但樑柱精緻的木雕、石柱和花磚，依然耀眼奪目。（許淑惠攝）

被拆除的花磚梁柱。雖然柱子倒了，但是我們努力地將上面的花磚保留了下來。

最後，因黃氏子孫無力負擔維修的龐大支出，面對法規問題，衡量之下只能選擇拆除古厝。當我們趕到現場，已趕不上怪手開挖的速度，只見一片塵土、傾斜坍塌的建築構件，和滿地支離破碎的花磚。黃家古厝正式迎向輝煌的終點。

突然被舉報為古蹟的擔憂

在台灣，每一位民眾都有文化參與權；任何人只要認為這棟建築具備古蹟、歷史建築、紀念建築及聚落建築群價值者之內容及範圍，就能

向相關主管機關提報，由政府邀集專家審議評定（編按：文化資產保存法第二章第14條）。對許多人來說，文化歷史需要不計代價積極保護，作為旁觀者，當然可以輕鬆或正氣凜然地宣告自己替這塊土地保存了一件珍貴的歷史文物。

但是，試想一下，若你是這棟建築的產權持有人，突然接到通知你平日的住家，可能會被指定為古蹟，接下來政府會追蹤、評估，甚至之後房子的保存管理維護等，都會有相關法令限制，你會不會相當震驚、手足無措呢？類似這樣多數的案例，經常是屋主家中的經濟狀況不好，甚至到了必須變賣老宅，才能維持家中生計的狀況。每一位遇到這種情況的屋主，在內外壓力夾雜之下，要快速做出攸關價值百萬、千萬產權的決定，那種煎熬心情是外人難以想像的。

所以，當我們偶爾從新聞報導上得知，在文化局專家審議現勘的前一天，某處被提報為古蹟、歷史建築的老屋，半夜突然發生火災；或是施工廠商誤拆，以及其他不明原因的毀壞，這樣的「意外」就一點也不意外了。

2021年4月，正值寫此書之時，便發生了類似的事件。位於台北市松山區的陳復禮洋樓，掛上建商建築用地的布條，面臨著拆除風險，老屋在台北市政府列冊文資20年，卻一直未審議。5月時，當議員在議會質詢此事，要求文化局應積極現勘，結果不到一天的時間，該建物瞬間就被想都更的建商拆除大半，這時，台北市文化局才緊急列為暫定古蹟。

陳家對松山在地，或是北部礦業史、基督教史都有深遠的影響。這座合院格局的二層洋樓，外鑲一幅台灣手繪花磚，上方的酒瓶欄杆線條

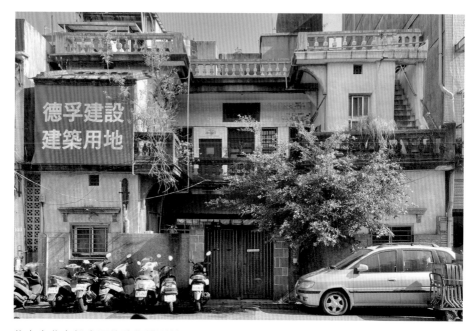

位在台北市松山區的陳復禮洋樓，雖然已被市政府列冊為文資卻一直未審議。被掛上建商建築用地的布條，甚至在今年（2021年）4月，被「突襲」拆除大半。（杜崇勇攝）

素雅細緻，最珍貴的是室內有一座北台灣最美的花磚樓梯，洋樓的歷史價值與建築美學都值得積極保存，但事實是我們已永遠失去它了。

　　此事暴露文資私宅保存之不易，一般建案通常為合建案，建商並非所有權人。而當所有權人無法完整瞭解自己的權益，害怕被列為古蹟而有所損失時，房子往往會在建商的協助下選擇拆除。

　　其實，政府近年來在土地為古蹟的開發上，都會盡量考慮所有權人應有的權益，藉由容積獎勵、免遺產稅及房地稅、整修補助、或者變更

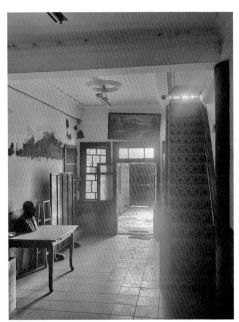

內部有非常華美的花磚樓梯。（下圖）
樓梯上的花磚紋樣，以黛綠和粉紅相配，
呈現出優美典雅的氣質。

都市計畫等，以求得保存文化資產。而地主權益最終並不會受損，甚至
得以增加利益，建商也可能因文化資產的保留，使整體建案價值更高。
只是當事人往往因為不了解，而造成無法挽回的遺憾。為此，如何與所
有權人充分溝通，成了老屋保存的關鍵之一。

　　當然，並非所有老屋所有權人或建商，都是劊子手，我們仍然可以
看見願意留下家族回憶、台灣文化歷史的案例。

同樣是在今年（2021年），台北市萬華區的陳氏家族，本來欲將萬華車站對面、建於日治時期的三開間洋式樓房「金義合行」，改建為14層樓高的商辦大樓，因為這是將此建物土地化為最大利益的方式。

　　但經由家族內部討論，考量這是起家厝，改為大樓後，若有子孫未使用即拍賣，便無法整體保存；其次，加上家族在此居住近百年，對於這棟老屋頗具情感，便趁著現在還能整合時，陳家主動向北市政府申請為古蹟將其保留，最終在北市文資會議上，順利獲得文資委員全數通過登錄為直轄市定古蹟。據建築師估算，修復經費粗估8000萬元。

「台北萬華金義和行」，是少數經過家族討論，順利被完整保留下來的花磚老屋。

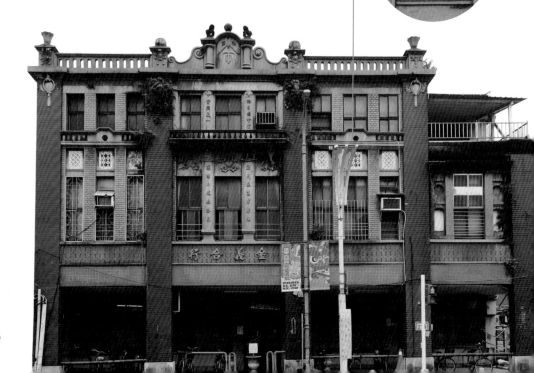

這是彰化陳家花磚老屋的斷垣殘骸。珍貴的花磚自屋脊整片掉落，我輕輕撫去上頭的灰塵並為它拍照，屋主要我將花磚帶走，我婉拒了，因為花磚留在原處才是最好的決定。老屋只要不拆就會持續屹立著，也許有天老屋會修復成原貌，儘管我也知道機率很小，但我依然企盼那日的到來。

陳家表示未來初步規劃將作為演講廳等文藝空間，也將因應地方居民使用需求提供出借。我很期待未來能看見它修復完，再次綻放風采。

老屋能在街邊屹立百年，無論荒廢還是使用中，一定都有外人所不知道的原因。

有些人看到老屋，就會很熱心地向政府提報，希望官方介入保存。對於這種情況，我認為更適合的方法是在提報之前，先去了解這棟建築是否真的面臨拆除，如果屬實，那麼提報就是每個人的責任；但如果老屋尚未要拆除，那麼靜靜地讓老屋留在那邊或許比較好。當然，善意地和屋主討論、協調，並站在不同的立場思考，提出對各方都好的協助，例如：租下老屋進行活化、協助申請老建築補助等，會比逕自將老屋推上火線來得更為周全。

對於任何一個老屋所有權人而言，老屋的去留與利用都是項難題。最終的結局，往往是多方考量、角力掙扎、妥協之下的答案。我們該學習的是如何用智慧處理上一代遺留的美好，才能擁有台灣共同記憶。

然而，當眾人皆無力改變房子拆除的事實時，那麼「花磚救援任務」就是我們能給老屋最後身影的一點點溫柔。

啟動
花磚老屋的
第一線保存

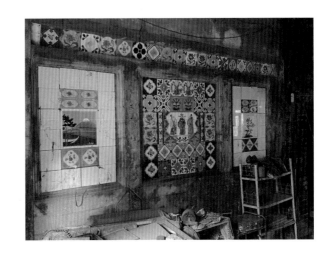

　　當一棟古建築不得不面臨拆除時，第一個進入老屋的通常是古物收購業者。與屋主接洽後，業者會進入極為髒亂、漫天灰塵、頹圮危險的空間裡，檢視評估屋內有的各種物件，再將重要的文物、傢俱、書籍、鐵花窗、剪粘等文化資產整批買下，接著進行拆卸及後續的修復販售。

　　禿鷹，是不少人對古物收購業者的刻板印象，認為他們搜羅各種有價財物，再轉手高價販售藉以牟利。不過，在我這麼多年和業者的接觸經驗中發現，第一線的他們並非我們所想像的那般勢利。這些人的工作內容經常是介於資源回收與古物收購之間，換言之，相較於終端骨董拍賣市場的暴利，他們得到的報酬與付出往往不成正比，僅有些許利潤。

古物收購業者，
也是花磚文化保存的重要一員

　　從另一個層面來看，我覺得古
物收購業者才是真正的文化保存者。
他們以此為生，藉這份工作正正當
當地養家餬口，日復一日、極具毅
力地找尋即將被丟棄、不被需要的
物件。即使他們的目標是販售營利，
但在這個過程中，台灣無數珍貴的
物件得以被保留下來。如果沒有這
些人，我們或許就失去了與先民的
記憶甚或文化的連結。

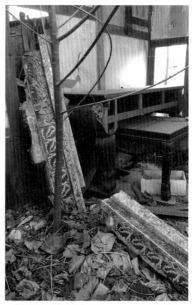

　　當古物收購業者完成任務，把
想要的物件都帶走後，偶爾我會接
到業者的消息，告知老屋有花磚。
由於多數花磚的拆卸，都需要使用
機械器具與專業的拆除手法，古物
收購業者通常無法自行處理，於是
主動提供屋主的聯繫方式，希望透
過我們來保存花磚。為此，因為這
些人，我才有機會留下更多花磚。

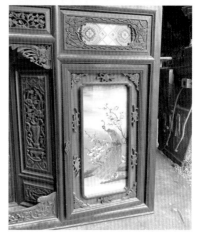

　　我的收藏中，就有好幾件珍貴的百年花磚傢俱，是與古物收購業者共同合作完成保存的。

▌拆除業者的無奈

　　待老屋內部空間清理完成後，就會進入拆除環節。很多人會問我，如何得知老屋要拆除，以及老屋有花磚呢？我的消息來源最大比例，就是全台灣第一線的拆除業者。事實上，他們是促成我們花磚搶救、保存的關鍵人物之一。

　　順帶一提，拆房子一行是有行規的，譬如地域性。各地有各自的拆除業者，像是高雄的業者比較不會跨區到台南拆房子；以及，當屋主委託業者拆除建築，所有物件都由業者決定，一般情況下屋主無法干涉。

依稀記得第一次拆除老屋上的花磚時，沒經驗的我，敲一片就破一片，心中不禁淌血，感覺自己像是斷送花磚生命的殺手。

　　當我們這群人決定啟動老屋花磚的救援後，首先，需要評估哪些老屋花磚值得保留。畢竟，救援行動分秒必爭，更需要挹注大筆金錢，而我們只是一群平凡的上班族，成員有工程師、設計師、小店員、陶藝家等；大家都是志工，懷抱著一腔熱血自掏腰包做這些事情，財力終究有限。

　　在各種現實情況下，我們會綜合考量花磚的歷史價值，尤其是花磚與傳統建築物之間的搭配互動關係，篩選出值得保留的老屋花磚，只要是有意義的東西，那麼我們就會不計代價去保存。

　　接著，最考驗大家的關卡是技術問題。雖然志工中有不少人是理工背景出身，對於如何使用機械器具並不陌生，然而，開始實際行動時，仍有隔行如隔山的困惑感。像是如何把花磚完整地從水泥上卸下，或者是否要出動吊車；在哪個位置上切割，才不會造成建築構件崩毀和掉落至人身上的危險等。

拆除業者是
領我們進門的重要導師

當拆除業者瞭解我們想要保存花磚的動機後，大多數師傅在能力範圍和時間允許之內都會傾全力教導我們，非常熱情地一步一步和我們切磋，討論如何小心翼翼地把建築物上的物件完整保存。

對我來說，每一棟建築的情況都不盡相同，甚至是獨一無二。同樣都是屋脊上的花磚，當原建物的施作工法不同，便會產生出不同的拆卸方式，往往得等我們爬到上頭用槌子敲一敲，才會揭曉下一個步驟。例如：若是中空，那就需要以人力，一片一片徒手敲開，反之，則得根據花磚施作時使用的黏著劑加以判斷，採人力卸下或者用器具切割，輔以吊車，將花磚構件整塊卸下。

通常我和拆除業者合作過一次，之後若再遇到花磚建築，拆除業者就會主動通知我們，和我們一起協力保存花磚。對拆除業者來說，不但額外多了業外收入，還能盡一份心力，對彼此來說是一個「共生互利」的雙贏局面。

然而，拆除業者最常遇到的狀況是遇到民眾包圍、抗爭。有次和業者聊到，他無奈地告訴我，這是他養家餬口的工作，他知道他不拆，業主還

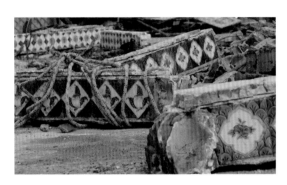

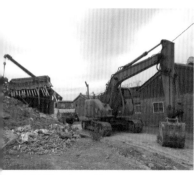
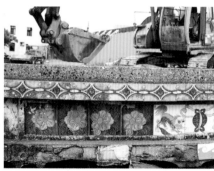
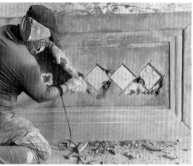

搶救花磚建築一直以來都是多方合作的成果，有時候，我們會向拆除業者租借設備，或是委託他們來執行拆卸，還有最珍貴的「師傅們的智慧經驗」，單憑我們自己的力量，不一定能圓滿完成這件事情。

是會委託其他人來執行，他別無選擇。他無法決定老屋是否保留，但他可以聯絡我，這樣至少能為台灣留下重要的花磚。就我的認識，大部分的拆除業者都有類似的想法，看到這麼多老屋在自己手下消失不見，或多或少都有些遺憾。

還記得成立博物館之後，有一天，一位大叔手裡扛著裝滿花磚的箱子，敲了敲博物館的大門，他相當靦腆古意地用台語對我們說：「你好我是開怪手的，這是我最近拆屋保留的，後面的水泥我已經清除大部分，就這樣，以後遇到，我會留下來，再見。」語畢，轉身離開。

原來他是拆除業者，雖然他只留下簡短幾句話，但我們內心都知道他默默做了好多努力，腦海中甚至可以浮現大叔做每一件事情的用心：

像是他在拆除時，如何仔細和耐心地將每一片花磚安全卸下，並清除每一片花磚背後的水泥，更花了大把時間從台南開車到嘉義，親自將這些花磚送到博物館給我們，而且沒留下任何聯絡資訊。

「花磚暖男大叔」送來的兩大盒花磚，令我相當感動。

此後，每次講到這段故事，我都稱他為「花磚暖男大叔」。

　　一路以來，我遇到好多像暖男大叔這種人，大家都默默地用各自不同的方法，支持著花磚救援，更讓我體悟到我所擔負的重責大任，而台灣也因為有這些人，文化保存就更有希望。

這是少見的「黃底鳶尾花」花磚，是拆屋業者從安南老屋中拆除的上百片花磚裡的其中一片，業者特別捐給台灣花磚博物館保存。

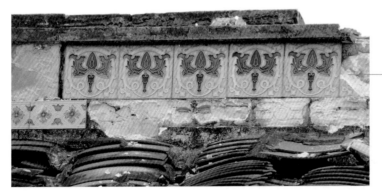

花磚搶救
修復二三事

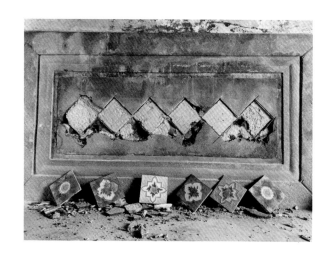

　　20多年來，我們從一個人變成一群人，從只會拍照的宅男轉變成救援老屋花磚的團隊，大家有錢出錢、有力出力，依據各自的背景貢獻專長技術，這一路走來並不輕鬆容易；經過許多摸索、嘗試，時光所累積下來的點滴經驗，相當珍貴。那麼，花磚保存到底有哪些步驟，每一個過程需要多少人力與資金的投入，相信大家都很好奇。接下來，我們以四棟建築及一件傢俱的花磚保存修復故事，帶領大家一探究竟！

無償提供花磚修復

百年花磚取得非常困難，有許多老屋面臨無磚可修的狀況，如果您正自費復原破損花磚老屋，請務必與我們聯絡，我們承諾無償提供百年花磚，一起努力讓它回到台灣原有的地方。

請通知我們

若您發現花磚老屋確定要被拆除，請通知我們，我們會以專業的技術將花磚從老屋完整卸下，為台灣保留這些文化。

▌ *01* ▌ 屏東麟洛德源堂
歷時最久的大型花磚建築拆除工程

　　每一棟花磚老屋都承載一個美麗的台灣故事，屏東縣麟洛鄉的德源堂正是如此。這棟花磚建築不但是台灣罕見擁有超過 700 片花磚的建築，更是我們經手過花費最長時間、也是最完整的救援保存案例。

　　「麟洛德源堂」的主人馮安德，是日治時期在地重要仕紳，曾於 1927 年出任屏東長興庄庄長，擁有五百甲土地，富賈一方，德源堂就是他所建造的宅邸。

這是麟洛德源堂的內院牆。立面有四幅台灣匠師的手繪花磚。

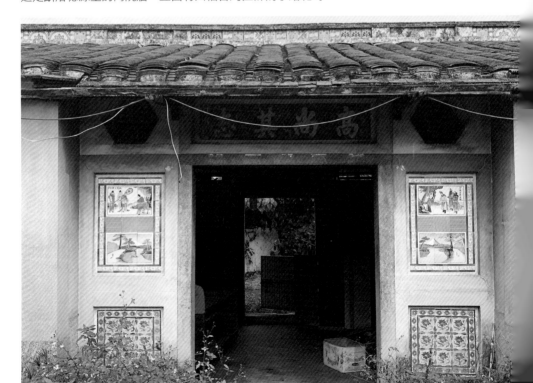

　　馮家第一進的對看堵上是湖水綠為底色的紅非洲菊與鬱金香花磚，互相呼應，排列一致、光彩奪目。門旁裙堵則鑲上象徵長壽的日式仙鶴與祝福家庭和諧的祥瑞孔雀。另外，內院牆上為台灣匠師手繪戲曲故事拼組花磚，再結合兩幅取景對稱的手繪富士山景；兩邊底部裙堵則布滿金黃釉色襯底的紅菊花磚，華麗搶眼，大展馮家「財」、「學」兼備的氣勢。而正廳與其他室內的花磚，其燦爛輝煌更難簡單地用文字敘述出我們受到的美感震撼。

　　這棟美輪美奐、氣勢非凡的四合院，在屋內屋外鑲飾著大量花磚，排列設計相當精緻：布滿稀有的孔雀、白鶴圖案，傳統祥瑞意涵的水果、栩栩如生的花卉草葉、抽象的幾何圖騰，以及來自台灣在地畫師珍貴的手繪花磚，這些都是當年有財有勢的象徵。由裡到外、由下至上都附和著馮家的錦衣玉食、富裕無缺的家族形象。

單單麟洛德源堂一處就有超過 700 片的花磚，可謂博物館等級的收藏，最令人讚嘆的是花磚的排列組合設計，極為精彩。

除了手繪花磚之外，還有許多幾何、花卉的花磚圖案，樣式之多極為豐富。

　　2018 年 3 月，馮家後代主動聯繫我們，希望能有機會把祖先的花磚保留下來。於是，在眾人的協助之下，我們展開了麟洛德源堂古厝的花磚保存任務。

　　花磚救援團隊是由各行各業的上班族所組成，我們依據個別的專長及可執行的時間，大家利用工作之餘參與，分別從台灣各地多次前往屏東麟洛分析場地屋況、制定規劃保存作業。

　　此項計畫的討論與擬訂工項相對繁複，且需要跨領域的專業人員，包含現場探勘、環境拍照記錄、歷史調查、施工程序確認、工具準備、

費用估算、運送方式調度、保存空間租用、花磚修復以及現場人力分配等。每一個項目都必須環環相扣，因為牽一髮即動全身，雖說這是我們經手過花費最長時間的保存任務，但其實我們也僅有 10 天可以施工。這短短的工作日中，多數成員都是來來去去，可能在現場幫忙個半天一天，隨即穿皮鞋趕回公司上班，等到有

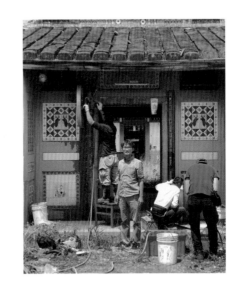

空時再前來支援。無論付出的時間多長多短，我們清楚知道每一位志工全是用盡心力無私奉獻。

　　為了保存德源堂所有花磚，我們分析預估總經費需要 40 萬元，規劃好完整的保存計畫後，在老屋現場執行的各個步驟細節約略如下：

STEP 01 ｜ 拍照記錄

　　拍照記錄是保存任務當中最重要的一環，絕對不能省略，因為這是老屋最後的身影，一旦拆除，所有痕跡都不復存在，久而久之就會被遺忘。所以，為了不被忘記，我們必須詳細記錄德源堂建物每一處歷史，不只是攝影師隨行記錄，這次也特別出動空拍機拍攝老屋與周邊地域的關係，詳實留下拆除前、後的所有照片。

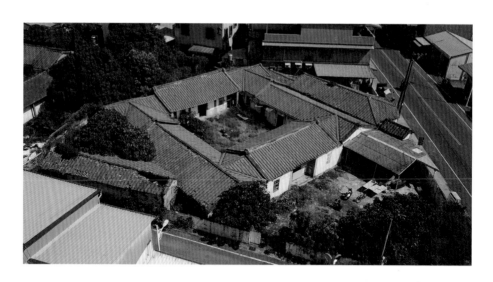

我們暫以相機代紙筆，成為歷史的參與者和記錄者，期待攝影史料在未來有機會發酵。這次聘請的攝影團隊，出動兩位攝影師，歷時兩個工作天，他們情義相挺，僅僅報了個遠低於市場行情的佛心價，約 2 萬元。

牆面花磚拆除

常常有人問我「保存花磚」的意義究竟是什麼？一片片的花磚是否還能保留其歷史價值？對我來說，花磚建築本身能夠保留很多的歷史脈絡，像是與各種工藝材料的結合、黏膠的種類、圖案的編排、使用的痕

跡等，這些東西都隱含了研究價值，以上這些細節，一旦拆除建築成為博物館牆上的片片花磚，就無法重現了。所以在保存花磚時，我會在能力範圍內盡可能保存包含磚牆、石泥等完整構件，留下整個歷史材料提供給學界或博物館進行研究。

　　當年德源堂興建時，內部建材是採用最頂級的 TR 磚（台灣煉瓦株式會社製造），紅磚燒製後密度高，每塊約 4 斤重，十分牢固，在日治時代是財力的象徵，與花磚一起保留是最佳選擇。例如，其中一堵 TR 磚牆上有四幅台灣匠師客製的手繪花磚，獨一無二、非常珍貴，想要一起完整保存，就必須審慎思考工法運用，避免損壞。TR 磚牆達 8 吋厚，因此我選擇採用「水刀切割」工法，它能確實將花磚連同背後的 TR 磚切割下來，並確保所有構件的完整性。

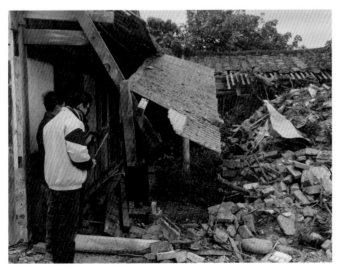

拆屋前要先拜拜喔！向這片土地和老屋展現珍惜誠意：「呼請土地公伯作主，今天好時好日，信徒 ×××參與（地號）拆除工程，信徒×××，有準備糖果、餅乾、紙料，麻煩土地公伯做主分配，期望工程順利平安。」

切割完後，如何取下也是個難題。由於在室內無法用吊車吊掛，就必須準備墊子作為花磚牆塊推下來的緩衝層，此時得戰戰兢兢，一定要慢慢處理，深怕一不小心重達六、七百公斤的磚牆塊會砸到人，或者沒掉到緩衝層造成花磚碎裂。

在台灣，架設水刀器械耗資甚巨，而德源堂共有 31 區預定拆除的花磚牆，每台水刀又有每日運作的上限，為了加快速度，我們總共架設兩台機械分頭進行，聘請一至二位工人，單單拆除牆面花磚，就需要 15 到 25 萬不等的費用，支出占了總預算的六成以上。

<div style="display:flex;align-items:center;gap:8px">

STEP 03 ｜ 屋頂花磚拆除

</div>

　　耀眼的 114 片花磚與 40 片壽字磚鑲於最顯目的屋脊上，展示著馮家的財富，花磚大部分採用如湖水綠釉彩為底，像是沉浸在無盡靜謐的湖水中，雅致又美麗。其中，讓我相當意外的是有一片幾何圖樣花磚，磚面上鑿刻兩道斜角方向捲雲紋路，再點上三葉形的黃釉，像是一朵盛

開的鬱金香；這與我在日本博物館看到的明治時代花磚一模一樣。我未曾在台灣發現過如此早期的花磚，這比我們熟知的台灣花磚引進時代更早，為何這片花磚會出現於此，相當值得進一步研究。

　　一般卸除屋頂花磚都會出動大型吊車、怪手與工人共同協作施工，工期預估一至二天，經費約需 3 萬元。在這之前，我們需要先派員爬上屋頂確認上頭花磚的黏著方式，才能決定該如何進行拆除。雖然不確定老屋的本體結構是否牢固，但此時就得派人登上屋頂查看，通常這個任務都是我本人親自上場，還好我不怕高且算輕盈，久而久之，倒也練出一番行走如飛的功夫和膽量。

　　以前較常遇到屋脊花磚緊黏在建築構件上，此時會採用「切割分段再吊掛」的方式卸除。當我登上德源堂的屋頂時，卻發現它採用罕見的空心排列工法建造，據我所知這是減輕屋頂載重的一種方式。

在台灣的花磚老屋，發現了未曾在台灣見過的花磚圖案。

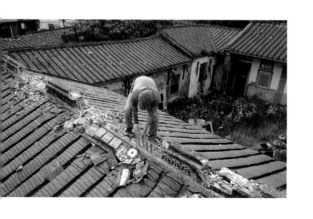

　　如果要像之前以吊車直接吊掛，花磚脊樑構件恐怕會因為過於脆弱而直接斷裂；於是，當下我選擇土法煉鋼，自己爬上屋頂，以「徒手」方式拆除屋脊上的花磚，然後再一片一片的運送至地面。我足足花了兩個整天才把百餘片的花磚卸除；20 年的保存經驗加上掌握徒手拆除的訣竅，這些幾乎保持完好。

　　記得當時屏東已是炎熱高溫，我用盡全力舉起鐵鎚反覆重擊泥塊，將花磚與泥塊一一分離，每次站上屋脊，都得捶上好幾個小時，烈日中天，手上的鐵鎚似乎也越來越重，每一擊幾乎使人全身虛脫。像這種拆除花磚的方式具有一定危險性，不但工作時間長，更耗費體力，相當有難度。揮汗如雨的我常躺在屋脊上仰望天空稍作歇息，心裡想著：每片花磚的使用都刻畫出馮安德對「家」的情感，我一定要保留所有的花磚，完整他的家族記憶。這樣的念頭就成為我堅持下去的動力。

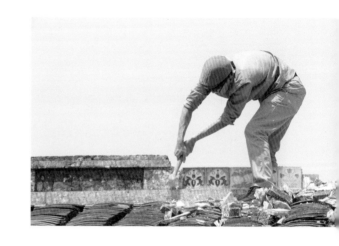

STEP 04 | 花磚運送

　　將花磚牆切割卸下來後,我們必須把這些花磚連同背後的磚牆塊搬出屋外,每拆除一個區塊,老屋的整體結構就更加搖搖欲墜,最後幾乎僅剩骨架。當我們和工人一起移動每一塊都重達數百公斤以上的磚牆塊時,真的非常困難及危險,得再三評估移動的角度、動線,是否能顧及到所有人員的安全,才不至於造成屋子倒塌等各種意外。

　　舉例來說,在室內進行牆面切卸的工程,一開始無法利用吊車吊掛。為了降低搬運到室外的過程中,掉落砸傷人或是碰撞造成碎裂的機率,我們準備厚墊作為緩衝層,再將每塊總重達六、七百公斤牆塊緩緩滾落。這過程十分耗時、耗力,所有夥伴都在夾縫中生存。每一次執行這個過程,我都會特別謹慎,在心中默默祈求神明保佑我們平安。

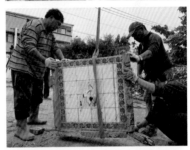

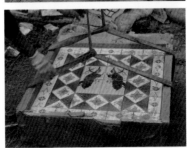

搬到室外後，才再次出動吊車將花磚牆塊吊掛放置於大型貨車斗上，運送到位於嘉義的花磚修護中心；由於這次德源堂的花磚塊體積過於龐大，必須分作數趟運送，一來一往之間，等待的時間和花費也不停向上累計，預估耗費 4 萬元以上。

STEP 05 | 花磚暫存

德源堂切削下來的花磚牆塊，在未精細處理前的體積非常龐大，數量又多，原先在嘉義租用的倉庫空間已經接近滿載，無法全數容納這次收集到的花磚牆塊，必須另外租借空間存放，每個月就需再負擔數萬元不等的倉儲費用，這筆額外支出是當初估算所沒料到的。

STEP 06 | 花磚修復

我們不只搶救花磚，也修復每一片花磚。經過博物館評估要留作典藏品的牆塊，團隊成員會分批利用下班或假日時間前來修復中心處理。我們使用電鋸與電鑽等工具，將花磚塊細切成一個個獨立的塊狀，再小心翼翼地磨除花磚背面的黏著用的水泥，接著泡水、磨除；這兩個步驟要反覆循環操作，每一個步驟都必須非常專注小心，因為一有閃失，花磚就很容易破裂損壞，功虧一簣。

順利磨除水泥之後，這時花磚尚未恢復原貌，表面都還有不同程度的汙損，甚至有深入內部的百年黴菌；這是修復過程中最困難部分，要

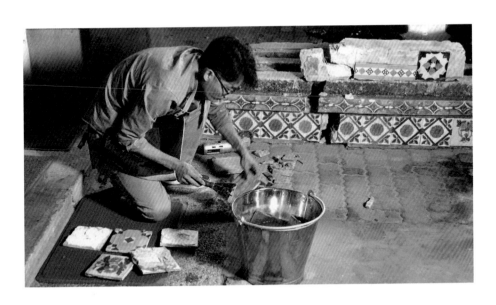

用什麼方法去除黴菌，讓手上的花磚完全恢復樣貌，一直是我們團隊的最大挑戰。多年來，我們發揮理工專長的優勢，亦即不斷嘗試也絕不放棄的實驗精神，參考很多國際文獻資料，持續試驗各種化學配方，一而再、再而三地調整，才終於成功完成技術開發，不但能順利處理黴菌，更不會因為化學藥劑而破壞花磚上的釉色。

然而，即使克服藥劑研發的技術，修復每一片花磚仍需要以人工

花磚修復的前後比較。

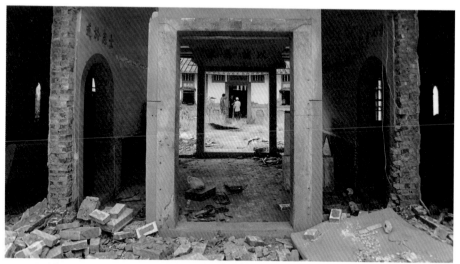

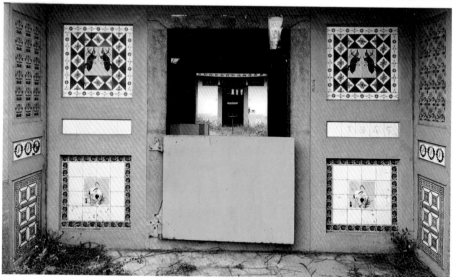

這是馮家第一進的位置。下圖為拆除前的模樣，上圖為拆除後的樣子。我們無法阻止老屋被拆除，但能竭盡所能搶救每一片花磚。

方式、花費最少兩個月以上的時間慢慢進行。我們曾估算過，從花磚進到修復中心直到最終完成，可以用最佳狀況展示在世人面前，大約需要四至六個月的維修期。而我們在台灣成立花磚修復中心，迄今已成功修復數千片以上的花磚了，未來我們也會持續修復。

　　以上就是屏東麟洛德源堂花磚保存及修復過程。雖然老屋終究還是消失了，蓋成現代的生鮮超市，但藉由眾人的協助下，許多百年花磚得以流傳。但不是每一棟老房子都有充裕的時間，可以將花磚留存下來，很多案子來的相當臨時、緊急，而我們只能盡自己最大的力量，保存一棟是一棟。

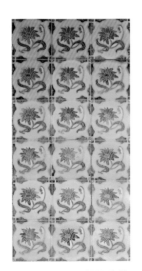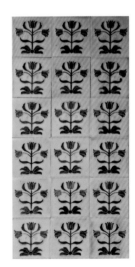

回字紋、湖水綠為底色的紅非洲菊與鬱金香花磚，裝飾在第一進的門口，讓人
一進門就感受到排山倒海而來的氣勢之美。

▎ *02* ▎ 台南安南蘇厝
一個上午一個人保存百年歷史

 2018 年 8 月某個晚上，有位熱心的網友通知我，在台南市安南區
有一間老房子將要拆除，不知道有沒有機會能保存花磚，聽到這消息，
我心急如焚，好不容易取得屋主的聯絡方式，並和對方通了電話，得知
屋主已經安排好次日的拆除工程，時間明顯不足，但我仍想去現場察看
評估，看看在能力範圍內還能做些什麼行動；只是這個任務太臨時突然，
團隊成員皆無法同行，僅有我一人可以親自前往。

 清晨 5 點，我睡眼惺忪地從新竹開車出發到台南。看到這棟平面單
進雙護龍的傳統三合院，正身為五開間，屋脊上頭不但有數量眾多的 88
片花磚，更有許多台灣罕見的花磚圖騰，例如鸚鵡、蓮花、地球等。如
此珍貴，迫切地讓我非得想辦法保存下來不可，於是，我趕緊和屋主溝
通洽談購置花磚的費用，更感謝他願意協調延後拆除工程。

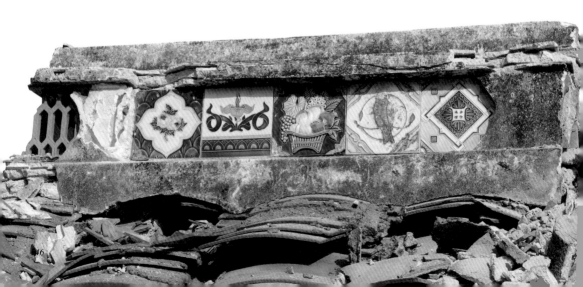

在這裡看到極為罕見的地球、
蓮花等精緻花磚圖案。

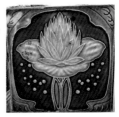
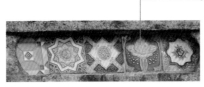
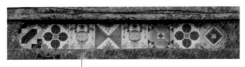

　　然而，時間相當有限，只有一個上午能夠處理，我立即爬上屋頂試敲，結果並未如預期，我發現花磚與屋脊之間的黏著劑太黏，無法直接在上面拆除，必須找水泥打工師傅並動用吊車，才有辦法完成任務。眼看時間一分一秒過去，分秒必爭的情況下，一邊請屋主介紹人手，一邊搜尋安南區合適且有空的吊車公司，還好老天眷顧，終於一切就緒。

　　趕來現場的師傅用電鑽小心地將花磚屋脊切開，兩個小時的時光就此飛逝，接著換我坐在吊籠裡，熟練地將屋脊綁住，吊車再分段吊掛

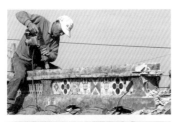
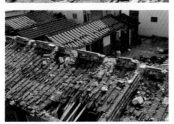

——將花磚卸下，最後順利地在中午 12 點的時限內完成，成功將花磚送回嘉義的修復中心。

　　接著我趕回新竹，繼續下午時段的辦公室上班工作，如往常一樣，身旁沒有人知道那個上午我保存了百年歷史。我知道在緊迫的時間壓力下，只要有單一環節沒能扣接上，可能就無法順利留下這些花磚，但只要不放棄，就可以。

▎ *03* ▎ 台南新化濟陽堂
見證百年花磚家屋的消失

台南市新化區的濟陽堂，是三棟花磚傳統三合院所組合的花磚聚落，分屬蔡家三兄弟。第一棟已於多年前拆除，當第三棟屋主（第三棟三合院，屋況維持良好，目前仍有人居住，是一位愛好老屋的年輕人），他阻止不了第二棟三合院拆除計畫、經家族商量過後，主動告訴我們；而第二棟屋主樂意由我們協助保存花磚，同時承諾將祖厝的花磚捐給台灣花磚博物館。

即使正身屋頂因為年久失修，已經損壞破裂，但仍可見到屋脊上由台灣繪師手繪的珍貴花磚：左右兩對雙獅戲繡球，象徵喜慶吉祥歡樂之意；另一側則有兩組雙鳳朝牡丹花磚，兩隻代表祥瑞的鳳凰，朝向中央寓意富貴的牡丹，在在突顯過往家族的榮華風光。

我們一一卸下三合院裡各處花磚之後，僅剩下四周鑲飾紅花腰帶磚的蔡姓家族堂號「濟陽堂」還高掛著。當我們站在吊籠裡，小心翼翼地用電鑽穿透紅磚，並用繩索固定綁住堂號，慢慢將花磚堂號吊掛至地面時，原先自在的氣氛突然為之一變；我注意到站在一旁的屋主沒有了稍

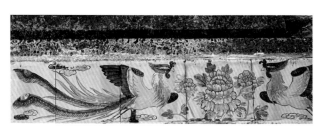

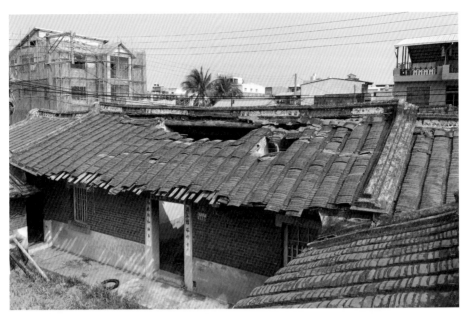

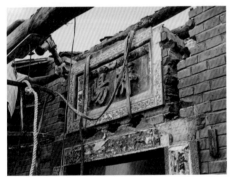

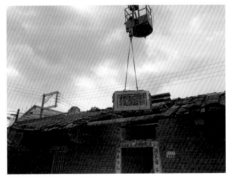

早的輕鬆神情，瞥見他眼眶泛紅，雙手撫摸著堂號，似乎是意識到凝聚
家族百年的三合院再也不復存在了。

　　那個時刻，我和蔡姓屋主同樣有著複雜的心情。對我來說，花磚保
存最艱難的部分，並非所費不貲或無法估量的時間成本，而是「每棟花
磚老屋都背負著璀璨鮮明的回憶，我們被迫在它被拆除前，親手支解分
割它，再卸下花磚，然後望著百年歷史消失在這片土地上」，這才是最
令人痛心難過的。

▌ *04* ▌ 嘉義陳家古厝
史上最難的花磚地板搶救作業

　　驅車行駛在嘉義市吳鳳南路上，若細心留意街邊樓房天際線，會發現有個突然下墜的凹谷縫隙像是時空的斷崖；原來這裡有座無人居住、建築形制不完整的三合院。

　　話說從頭，大約 7 年前某日，我和團隊夥伴進行嘉義周邊古厝調查，走著走著，無意間撞見這座長年累月經風吹雨淋、外觀已頹圮的古厝，完全沒有任何預期的我們，步入房屋內，正東張西望搜尋觀察時，赫然發現腳下厚厚塵灰的地板，是一整片鋪滿花磚的「地毯」，令人嘆為觀止！

「相機、手機隨時都要準備好，因為哪時會遇上百年難見的文物，誰也說不準。」這是我們歷經無數田野調查後，得出最有用的心得與感想。我們迅速按下快門，用相機仔細記錄這座古合院的模樣。因為我們都曉得，嘉義的城市脈動或快或慢地更新著樣貌，這座被眾人遺忘的古厝，拆除是預料之中的事，只是沒人知道時間點。

那次相遇之後，我們持續關注花磚地板古厝豪宅的動向，直到 7 年後，正值書寫此書之時，聽聞它將被拆遷的消息，團隊中每一個人的內心，不由得湧起一陣惆悵感慨，但同時我們也有使命必須留下它的輝煌。

即便歷經百年，花磚風采依舊不減少

這座古厝占地遼闊，原是磚木造、完整且精緻的三合院格制，原戶主陳氏近百年前以經商起家，現址於日治時期屬市役所（當時州轄市最高行政單位，等同現今市區公所）周邊的黃金地段，可一窺該戶主當時的社經地位。在我們拍攝記錄時，古厝的隔壁鄰居特地前來攀談，告訴我們他記憶中原戶主及這座合院的樣貌，讓我們得知更多陳年往事。據悉，與現存的左護龍有著鏡像對稱設計的右護龍房舍，於多年前出售並拆除重建。目前僅見的正身與左護龍，共有三處花磚裝飾，若能還原合院全貌，從現有的裝飾材料和使用痕跡等，可以進一步推敲當年住戶的生活多麼典雅、風姿綽約。

正身廳口前一扇扇木門上皆是精美雕花，即使是淡化褪色了，但檜木本質仍維持良好，尤其是屋簷上的木作雕鏤飛鳥、花卉卷雲，畫面生動活潑。圓光浮雕刻有紀年「庚午」，對照西曆紀元為 1930 年，可得知古

從前，花磚象徵財富，要在一整個起居空間地面鑲上花磚，應該是遠遠超過「豪宅」等級吧？無論是百年前或百年後，這都是一件難得的奢豪之作。

厝建造的時間點。但特別的是正身僅有精巧華麗的木藝裝飾，卻不見任何花磚蹤影。依團隊過往經驗推斷，大多數的古厝主人會將花磚鑲嵌在迎賓的大廳空間，然而此處正身沒有花磚，倒是在左護龍的門側裙堵和地面發現大量花磚，可以想像目前空蕩蕩的正廳當年可能會有的豪華程度。

陳氏古厝第一處花磚位置在左護龍門口兩側裙堵，上頭是集結噴繪花磚和浮雕花磚組成的複合造形；形式設計對稱，唯有中心主題不同，裙堵面外的左側有一梅花枝與喜鵲，取梅的諧音，象徵「喜上眉（梅）梢」；右側則是對望迎來雙宿飛的白鷺鷥，象徵「家庭和諧、常伴守候」。接著即是進到護龍廳內，最令人驚豔的大面積花磚地板，腳踏如此鋪張的「富貴造景」，恐怕是絕響。地板使用兩種圖紋款式的花磚拼貼組合，以單一磚款幾何方圓的圖樣，互相銜接，滿地開出端莊優雅的花形，展現數大之美，邊際則圍繞具有西洋風情的鈴鐺綠藤花磚，展現奢華財氣。地板花磚外觀大致維持良好，抹去上頭堆積的塵土，花磚光澤仍如當初，像是百年青春美貌的不老少女。

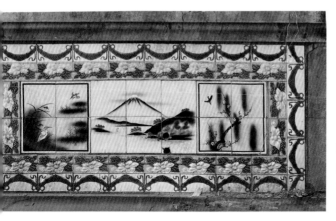

花磚裝飾於正身與護龍之間的
過水廊廊道，看似隱蔽的位置
在裝飾上也不隨便，展現大戶
人家之器。

　　最後一處花磚裝飾，是正身與護龍之間的過水廊廊道，看似隱蔽的
細節，也不容馬虎，三幅日式山水噴繪磚畫和浮雕花磚構成，面積比裙堵
上的花磚裝飾更大幅，與厝內各處設計呼應，呈現傳統典雅之美。

從未有過的艱難考驗，花磚地板拆除作業

　　不同於以往的花磚拆除保存經驗，這次陳家古厝的告別，給了我們
一項艱難的課題，亦即如何拆除、保存花磚地板。

　　過往處理老屋屋脊、裙堵、過水廊等各種位置的花磚救援，團隊夥
伴已有得心應手的 SOP（標準作業程序），但這是我們第一次面對罕見
稀有的「花磚地板」。一開始，沒人知道該用什麼方法，才能在最小損
傷中盡可能地保存最多花磚；我們與施工團隊討論許多不同方案，不斷
沙盤推演。我甚至靈機一動，想起曾經在電視節目中，看過歐洲歐洲瓷
磚地板的保存處理方法，或許可以借鏡。然而，事實上，陳家古厝的狀
況比起歐洲古蹟更為複雜，這是因為地基組成的建材大為不同，且這個

發現，是我們拆除救援當天才知道的棘手挑戰。

　　古厝的地板下方以許多大石頭混合泥土來穩固地基，石頭不僅大小不一，更是堅硬。我們無法比照歐洲作法，用鐵板劐入地底整片挖走，加上當年建築匠師用來黏合花磚的黏著劑依舊牢固，根本是將花磚與地層合為一體，以至於此，我們無法順利用「單面」的方式拆磚；這些阻礙，幾乎使團隊必須宣告停止保存。但我們不願意放棄，大家現場立即想方設法、絞盡腦汁，終於找到一個替代方案：將地板以十字切分成六等分，電鋸割出邊界，形成隔離保護區，接著用電鑽往下挖到地基最深處，直至花磚與地基脫離，再整塊拉起，而在十字線上的片片花磚便只能捨棄。拆除過程相當困難辛苦，漫天粉塵的環境下，電鋸切割更需保持精準，再再考驗施工者的經驗和技巧。最後，團隊共保存六大塊花磚地板。

　　避免花磚損傷是我們一直以來遵從的基準，偶爾會遇到不如人意的情況，那麼只能適時折衷、付出有限度的犧牲作為經驗學費。在這項任務中，主要遇到三大關卡，一是拆除地板的經驗值少，無法預料地層下的狀況，難以掌握成功率；二是以大石頭混泥土的地基十分厚實，無法精細作業；三是為了順利撬開地板，必須放棄部分花磚作為切入點。

增加經驗值，為日後拆除作業上了一課

　　如果能重頭來過，我會選擇分割成兩大區塊，這樣花磚損傷可以減少，保留更大面積的花磚地板，也更具歷史意義。不過，若要採行這方案，則會大幅增加往後的保存經費，對於自費救援花磚的我們來說，現階段恐無力負擔。

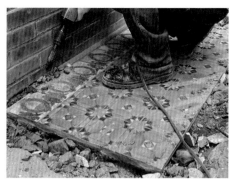
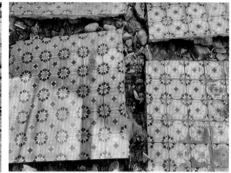
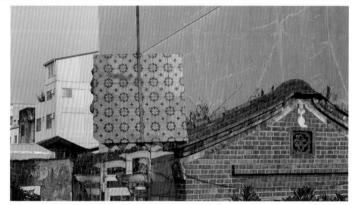

先分區拆卸保存，
再吊起花磚地板搬
運，過程相當辛苦。

　　無論如何，這個難能可貴、史上最難的花磚地板救援經驗，讓我們
可以連同石塊地基一起保留，作為日後建築史料的參考證明，未來若還
有類似不幸需要拆除的案例，團隊也有更好的保存工法可以應用。

　　已經消失的陳家古厝，提醒鼓勵著我們，要持續用相機鏡頭留存街
景上被錯過的老宅院，未來我們回顧台灣生活史的時候，才能有憑有據
告訴下一代，讓他們知道自己從何而來。雖然再也無法見到老屋，但透
過我們竭盡力量的紀錄及保留部分實物，在未來某天能有機會以策展、
復刻等方式，不受時空限制，讓花磚老屋再次展現風采。

▌ *05* ▌ 新北五股李家碾米廠

保存匠心獨具的花磚紅眠床

　　2020 年末，新北五股一處百年碾米廠即將拆除，在屋主女兒的通知下，我與團隊夥伴前往現場準備進行花磚傢俱的保存。

　　走進合院，古老悠久的空間之中，滿是從地上揚起的陳舊煙塵，以及一陣一陣人聲交談和機械的喧騰，屋主一家三代正忙裡忙外翻找、搬運著物品。好不容易逮到機會，我詢問已白髮蒼蒼有著些許圓背的屋主，關於這棟房子的故事，但或許是情怯不捨，他直接婉拒了，直說：「歹勢、免啦（台語發音，意指：不好意思、不用啦）！」。

花磚傢俱的修復保存

　　這次要保存的傢俱是相當別緻的紅眠床，置放在原先屋主父母親的寢室內，紅眠床正面藏著壁櫥，壁櫥門上有細膩描繪的玻璃畫作，繪有穿著現代服飾的柔媚女人，彷彿在歌頌著女主人的賢德；正中央的銀色銅鏡，凸點環繞邊框，乃雜揉西方文化的昭和時代風格；整座床架的木雕以變化萬千的牡丹為主，搭配麒麟、鳳凰等祥獸，滿是祝福之意；踏階上的綠色系花磚，相當特別，左右對稱、偶數排列的設計，藏著好事成雙之姿，亙古不變的花卉和綠意，象徵夫妻之間的和諧與共、互相扶持。主臥室裡的每個精心布置，都營造出舒適自在的氛圍。

　　如此美輪美奐的紅眠床，現今塵封在滿是灰塵、蜘蛛絲的房間裡，多年來未有人在此居住，環境潮濕又髒亂。然而看似破舊，但紅眠床的

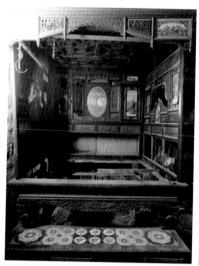

我們仔細地逐一拆除紅眠床的各構件，深怕一不小心就被我們破壞了。。

工藝華美，遠近馳名，不少文物商、收藏家都曾來訪探詢收購的可能性，當時屋主的父母親皆一一拒絕售出。這次，因緣際會之下，屋主決定把紅眠床交付給我們修復保存。

　　由於紅眠床無法直接搬運，必須逐一拆解各個構件，再送至嘉義。一開始得取下床架頂蓋，當我們把床蓋傾斜拉出時，上方累積數十年的厚重塵灰如水般傾洩而下，澆了我們一身，瞬間灰頭土臉，好不髒亂，對我們來說這遭遇司空見慣，便拍拍身子繼續下一個流程，直到最終完成。

　　拆解老傢俱的過程絕對不能急躁，必須慢慢地解開木樺接合結構，再慢慢地拆移，這些步驟同時磨練著我們的心性，只有小心呵護，才不會傷到文物。每拆解一個構件，無論需時多久，都能感受到手掌裡的歷史嘆息，看似簡單的傢俱保存，身心反而更加疲憊。

　　傳統老傢俱的修復是門高深的學問，有經驗的師傅更是難尋。台灣花磚博物館很幸運可以有孫師傅作為最堅強的後盾與夥伴，用他的巧手

及智慧為台灣老傢俱續命。我記得剛認識孫師傅時，發生了件小趣事。孫師傅見著老傢俱，伸手一摸便能說出傢俱的年代、製作地點。我當下只覺得他大概是胡謅瞎編的吧！沒想到後來真的在傢俱背後藏的一張報紙裡，驗證了孫師傅所說的具體細節，不禁讓我佩服得五體投地，果然是累積數十多年經驗的大師；後來每次博物館有花磚傢俱修復的需求，孫師傅就是不二人選。對孫師傅來說，每件傢俱都是獨特的個體，修復時遇到的問題，不一定有人可教，因此，他會查閱大量文獻書籍，從實作中累積經驗和知識；市面上找不到的構件，師傅都有辦法找到舊材料製作加以替代，最令人佩服的是孫師傅對於傳統藝術的堅持，他總是會對我說：「會修得像沒修過一樣，修舊如舊」；我就會開玩笑回：「每次都看起來沒修，竟然還跟我收費用。」

老師傅的深厚功底，重現紅眠床之美

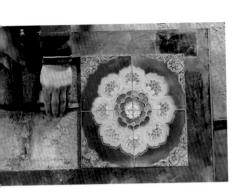

仔細拆卸踏階上的花磚，再使用同質同色的舊檜木老料更換已經腐壞的木頭。

這次，五股李家的紅眠床，我依舊非常放心地交給孫師傅，由他親自修復。老傢俱一進門，得先作清洗，師傅用噴槍去除灰塵，接著在各個構件上標註記號，記錄傢俱的構造位置，以便之後安裝；隨後按照順序拆解傢俱，分項進行修復。過程相當繁複且耗時，一點都急不得，在師傅的精巧技藝下，紅眠床歷時數周時間，一點一滴終於修復完成，再度重生。

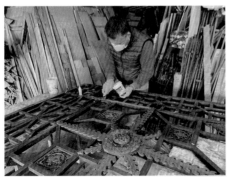

（上圖）木頭蛀掉的部位，填上檜木細粉並注入快乾膠，待硬化成基底再進行補土。（下圖）我仍然記得，當天本來不願回首過往的李姓屋主，後來打開話匣子，向我緩緩述說他小時候在房子各處和兄弟姊妹遊玩打鬧的童年點滴，還拿出逾一甲子的水壺、畢業紀念冊，和許多擁有家人回憶的物件，樣樣充滿時代收藏價值，我聽著，突然有股苦澀感湧上喉頭，感嘆造化弄人、萬物皆有終。

　　先祖打拚積累，成就了五股李家碾米廠盛世家業。雖然因上一代埋下的產權隱憂，今日面臨拆遷，大家都有所遺憾，但可在能力所及的範圍內，保留珍貴的史料影像及花磚傢俱，是眾人的共同努力。紅眠床褪去塵土，以嶄新面貌在台灣花磚博物館再現，在我們悉心保存下，李家的生活記憶、家族情感得以延續，彷彿碾米廠老屋的心臟依然跳動著。

從一個人到
一群人的
花磚守護
行動
——

20 多年前，我尋老屋找花磚的方式，是騎著摩托車在鄉間小路矩陣式環繞、搜索，一旦發現花磚，就趕緊用相機記錄它永恆的美麗，彷彿自己找到寶藏，這一天也有了好心情。但其實這方式很辛苦，以北港為例其面積有 41 平方公里，一條一條街巷的探索需要好幾天的時間，夏熱冬冷，路途異常遙遠，有時還徒勞無功，接連數日都遇不到花磚建築。

　　好在我身邊有一群同好，在成立「台灣花磚記憶」臉書社團後，大家彼此分享哪裡有古厝、哪裡可以拍照、是否有花磚、如何連絡上屋主等重要資訊，讓我能接著按圖索驥實地走訪後，再匯集記錄成「台灣花磚地圖」。

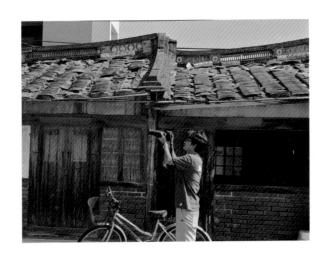

拜科技所賜，
加速花磚老屋搶救速度

　　直到 Google Maps 推出街道全景功能，我再也不用再像以前一樣，到達目的地之後再慢慢搜尋，現在只要打開電腦螢幕就能事先調查；而先人刻意鑲飾在屋脊上的花磚，無論是百年前或今日電子地圖上都耀眼無比，成為辨識的關鍵。我會一一標註出老屋位置，再直接騎車到目的地，有了這項利器，原本的亂槍打鳥變成較有效率的搜尋，Google Maps 簡直是花磚迷的救星！。

　　慢慢地我手上累積了一份「台灣花磚地圖」清單，即使不夠完整，但因為很早愛上花磚、很早開始開始記錄，我相當幸運地在這 20 年間看遍最完整的台灣花磚文化。然而這樣被動調查的方式，資料庫難以完整，加上囿於人力無法及時追蹤，常常無法趕在花磚老屋拆除之前看望最後一眼甚至保存，老屋與花磚就消失在歷史的洪流中了。

這是截至目前為止，我用 Google 地圖累積的台灣花磚地圖。

日本花磚研究權威深井明比古教授曾經給我建議，沒有系統性的建立資料庫，就不容易凝聚大家對於花磚的注意，也更難建立對於花磚保存的意識。台灣花磚的分布極為隱蔽分散，從本島到離島、從屋外到屋內，即使是在地人也不一定熟悉知曉位置。然而如何完善資料庫，並進行完整的追蹤，對仍有全職工作的我們來說是一項困難的課題。

直到 2019 年，在文化部的支持下，我們終於有機會推動「台灣花磚資料庫建構計畫」，企望採用社群力量擴大全民共同參與，一起盤點台灣各地的花磚文化。不再是幾個人的行動，而是眾志成城。同時，台灣花磚博物館也增聘全職專業的攝影與編輯，重新對每一棟花磚老屋進行拍攝、調查與記錄。透過此資料庫，未來可以提供產、官、學各界，進行在地知識研究、教育推廣及產業運用，以各種詮釋添增台灣在國內與國外觀光的魅力。

邀請全民一同加入 守護花磚文化的行列

「台灣花磚記憶」臉書社團成立後，截至目前為止，已有九千多位民眾主動加入，對「花磚」感興趣的每位成員，就像是散落在台灣各地的種子，熱心地回報每一處花磚發現，協助參與紀錄，通過討論更加了解花磚文化的

「台灣花磚記憶」臉書社團 QR-Code，邀請全民大眾一起加入搶救花磚的行列。

內涵。經由公開交流的平台，我們得以窺見過往從未被記錄的花磚，尤其是建築內部裡的傢俱或裝飾，因私宅隱私而不為人知，不若從外觀顯而易見的花磚容易被發現。印象很深的其中一件，即是透過社團成員無私的分享，我們才得以看見：來自基隆河畔大宅第裡的樓梯，上頭有著磨石子與花磚的精心搭配，流露出當年水運年代的絢麗光彩。

此外，過往我們多是從拆除業者口中知道老屋拆除的第一手資訊，某次消息來源則是來自社團成員。他發現位於彰化縣員林市溝皂的張氏古厝，已經有部分土地賣給建商，準備拆除，便趕緊告訴我們。這座古厝聚落，牆門莊嚴、廳堂彩繪書法古色古香，屋脊花磚排列匠心獨具。雖然看得出前人用心打造的別緻，但仍禁不住風吹雨打、頹圮崩壞多時，也許最終也將煙消雲散。

在花磚保存的進程中，調查時效相當重要。以目前台灣花磚建築消逝的狀態來看，每一年約會減少數十棟花磚建築。為此，開展台灣花磚資料庫建構計畫，不僅可以持續發現及觀察花磚建築的動態，也能即時提供拆除預警，爭取更多時間進一步保存花磚。

從當年的一個人，20 多年後，我們是一群人；眾人的力量推著我們翻開新的篇章。

透過社團成員無私的分享，我們才得以看見，員林市溝皂的張氏古厝（右頁上圖），以及來自基隆河畔大宅第裡的樓梯（右頁下圖），上頭有著磨石子與花磚的精心搭配，流露出當年水運年代的絢麗光彩。（Shu-Hsuan You攝）

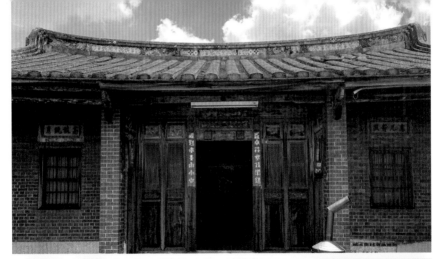

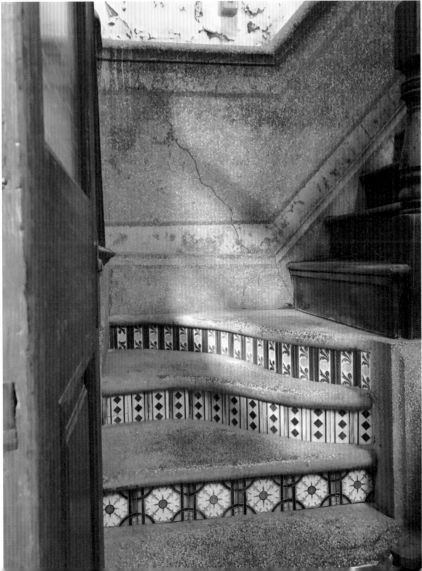

第三章

台灣花磚博物館
的誕生

在這 20 多年踏尋老屋的歲月長流中，望見承載台灣歷史軌跡的建築物一棟棟消逝，心中總是不勝唏噓嘆息它們短暫璀璨的生命。早先，我年輕氣盛，總思忖著如何用一己之力為老東西做點什麼事情，然而掂掂斤兩後，認清財力有限的自己，是無法保存所有花磚和屋宇；即便富可敵國，也難盡如人意因為，現實中的狀況是，老屋有數不完的問題，像是：表面看得到的殘破磚瓦、腐朽梁柱已使人萬分頭痛，更不用說刨根究底後，可能還有想像不到的「驚喜」。

我永遠忘不了拆老屋時，那些屋主們告訴我的無奈故事，他們遇到的處境是多麼兩難。面對攤在眼前的事實，我從沒起心動念想要擁有屬於自己的老房子，只想在每一棟老房子命運前途未卜時，竭盡所能留下它們的影像，不遺餘力地記錄它們。

直到 2015 年，我在我的故鄉嘉義與一棟日式木屋相遇，自此之後，一切都不一樣了。

從搶救老屋
到成爲
老屋主人

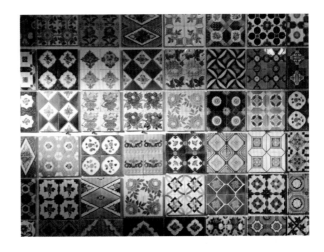

　　位於阿里山森林鐵道旁的林森西路上，有座兩層樓的三連棟建築物，它斑駁招牌以及醜陋的雨遮，完全看不出任何可吸引人的元素，街頭車馬川流，多數人都快速經過。三連棟中間那棟房子的產權人是一對中年姊妹，透過仲介聯繫上我，說想和我聊聊。

　　原來，打從姊妹倆的父親還在世時，父親一直堅持不拆不賣，姊妹倆接手繼承房子後，多年來，不少建商洽談想進行都更重建，他們都未曾考慮過出售或是拆除這些選項，因為姊妹倆不想違背父親初衷。當他們輾轉從仲介口中得知我對老屋情有獨鍾並收藏花磚時，他們才覺得或許是時候可以賣給有緣人了。

　　聽完姊妹倆對於老屋的堅持，霎時，我浮出一個念頭：「如果由我來繼續守護老房子呢？能否讓它的生命、姊妹倆和父親溫暖的回憶繼續延展流傳呢？」

遑論這想法是否天馬行空，是否不切實際，我還是把這個問題帶回家與妻子討論。畢竟茲事體大，購買老房子首先會遇到的第一個門檻，亦即銀行不會給予貸款，只能用現金支付，這樣一來勢必要花掉我們原本已經存好的退休金；如此大筆額外的支出不可不審慎考量再三。與一路陪伴支持我的妻子商量許久之後，她淡定地對我說：「喜歡就買下來吧！」

　　於是，我觀望猶豫一週後，決定梭哈所有積蓄，在別人眼中被視為未經冷靜思考的行為，衝動買下這棟我父親所說的廢棄老屋。

浪漫與衝動的交織，成立花磚博物館

　　簽約的那一天，我取得屋主兩姊妹的同意，掀開老屋的一塊天花板，想要更進一步查看屋子內部的情況。雖然已經打定主意要購買，但總覺得再多看一眼無妨。只是沒想到，當我輕碰天花板，傾洩而出的是我這輩子從未看過如此大量、不計其數的白蟻大軍，心裡默默想著：「代誌大條了（台語發音，意指：事情嚴重）」，加上隔壁屋主錦上添花告訴我，他家的房子外牆漏水問題，已經數十年了。每次請泥塑師修補漏水處，地震一來，就又把洗石子牆面震出新的裂縫，每次花個 10 萬，仍舊無法徹底解決。他非常誠懇古意地叫我考慮清楚，因為這三連棟的命運是休戚與共的。

　　向來信奉實事求是科學方法的我，一邊理性地快速分析擁有此屋的

利與弊：用檜木建造的屋子還有哪些地方沒有腐爛呢？建築結構是否依舊穩固？需要花多少錢修復它？另一邊則是感性地想要多疼惜這棟老屋一些，不想要看見它的凋零、不想要再次看到老房子被拆、不想再次有遺憾，心底更深處是想要繼承原屋主的初衷。

於是，我隨即拋棄剛剛腦中浮現的所有問題，按照原定計畫，如期和屋主簽約交屋。突然，有種放下心中一顆大石頭的感覺，知道自己過去 20 多年做為科技辛跪（不是新貴喔，是辛苦跪在電腦前寫程式的工程師）所努力打拼出來的存款有了最適合的去處，握著老屋這顆種子，從未想過的「花磚博物館」似乎也有機會發芽茁壯了。

買下老屋之前的模樣。

嘉義老屋
的修復過程

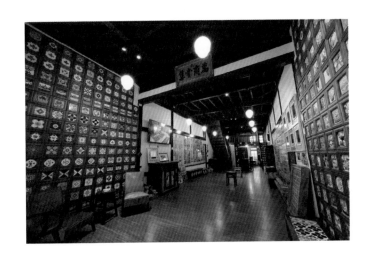

　　過往那些日子裡，我聽過許多屋主的心聲：有已決定拆屋的屋主，也有坐擁百年前豪宅但現為破宅而不知如何是好的屋主；我以為我夠了解他們，可以感同身受他們的立場。但，直到我有了「老屋產權人」這個新角色，回頭看才意識到以前的我終究是個局外人；當自己沒有老屋時，其實很難真正設身處地替老屋著想。

　　現在有了屬於自己的地契，看視老屋的角度也全然不同了。因為這項資產是自己一點一滴辛勤努力累積的，絕對不想草率輕易做出不可逆的抉擇，對老屋做出二次傷害。

　　塵埃落定後，第一步就是著手進行老屋的清理打掃，繼簽約那天白蟻大軍的震撼後，我需要全盤了解這棟老屋裡裡外外的狀況，更想知道它背後的歷史故事。

▌揭開老屋原本的模樣

　　就我所知，這棟老屋過去曾經租賃給不同的商家，在我承接之前是一間火鍋店；而當工人拆除舊有的裝潢準備進行下一步時，才發現隔板背後有著來自過去的驚喜，還有至少兩層人為裝潢，分別是漫畫店及理髮店的使用痕跡。先前的租客用最快速省事的方法，不拆原本的隔板，直接覆蓋原有的布置便開張營業。

　　這三層的裝潢讓我和工人們彷彿走進時光隧道，見證了現代裝潢的歷史記憶。而經過將近一個月的細細拆除，我才觸碰到建物最初的構件。當年的巨大檜木、六角磨石子地板、石灰牆逐一浮現讓我喜出望外，老屋終於回歸至原始的樣貌了。

　　緊接著，我特地拜託嘉義在地的三位老匠師協助修復老屋，希望藉由他們的豐富經驗以及傳統工法能「修舊如舊」。我和老師傅們都有相同的默契，堅持全棟木工以榫接工法、手工製作、老物件能用則用的原則，才開始動工修建；同一時間我則是著手挖掘老屋的歷史故事。

老屋整修前一樓和二樓的模樣。

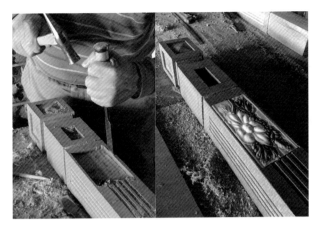

職人用傳統工法修復老屋，「修舊如舊」保存老屋的風韻。

　　我向前屋主、隔壁鄰居和地方耆老探詢打聽，一點一滴拼湊出老屋過往光陰，但最關鍵的一片拼圖，則是台灣花磚博物館成立之後的某一天，興建老屋的後代子孫前來參觀，才終於完整了老屋的身世。

見證台灣藝術史發展的德豐材木商行

　　現在大家看到的兩層巴洛克式洋樓，是屋主蘇友讓重建的第二代木屋，第一代木屋在現今位址右側 30 公尺，後因祝融燒毀。

　　蘇友讓是日治時期「德豐材木商行」創辦人。1910 年代阿里山林場伐木事業興起，嘉義蛻變成為重要的林業中心，緊鄰鐵道的林森西路木材街也成了當時最繁榮的地方之一。蘇友讓取得營林所核發的經銷權，並以良好的「品質」與「信用」，負責供應眾多製糖會社所需的全部木材。

第一代德豐材木商行照片。

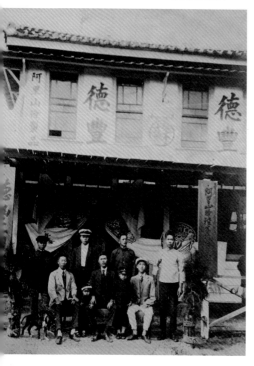

德豐材木商行是當時唯一擁有製材廠的台籍廠商，更是台籍人士開設商店繳稅額最高者，僅次於日資合資的木材會社。蘇友讓的木材事業為他帶來良好的名聲和豐碩的財富，遂於1938年委託嘉義名設計師，效仿當時總督府格局進行第二代木屋的重建設計，保有原先兩層的洋樓主樓樣式，一樓作為木材商行總部，二樓供住家使用，左右是襯托主樓的五棟一層木造建築，出租給木業相關業者，如木製傢俱、木工具等，完整串起木材產業鏈。完工後，氣勢磅礴的建築，不但是林森西路上唯一的樓仔厝，更是著名地標。

第二代德豐材木商行全貌。

蘇友讓雕像，是雕塑家蒲添生
在台灣發表的第一件作品。

　　靠木材致富的蘇友讓亦是藝文界的重要提攜者，他勤讀漢學詩書，在此主辦過各種吟詩競賽，設立南管社，親自參加演奏南管與眾人同樂。喜愛結交藝文人士的他，持續贊助及購買當時嘉義多位藝術家如陳澄波、林玉山等人的作品，並與他們成為忘年之交。

　　不但如此，蘇友讓更是慧眼獨具，時常支持年輕藝術家，主動邀請剛從日本留學回台的雕塑家蒲添生為自己製作雕像，這也是蒲添生在台灣發表的第一件作品，特具意義。蘇友讓特別請陳澄波評鑑，想不到陳澄波一見驚為天人，賞識不已，基於愛才惜才之情，委請蘇友讓說媒，將自己的長女陳紫薇嫁給蒲添生，促成蒲陳兩家重要的姻緣，也成了這棟老屋的一段佳話。

　　後來，我相當榮幸可以到台北拜訪蘇家後代——蘇友讓的兒子蘇匡模，當時他已高齡 90 歲，他回憶地跟我說：「老家可以說是台灣早期

藝術史的另一個小舞台，陳澄波是這棟老屋的常客，時常來訪，更曾從現今林森西路與民生路口的視角，為德豐材木商行畫一幅油畫，並懸掛在一樓木材行大廳，家裡也曾經有過多張陳澄波的油畫，但後來輾轉搬家，陳澄波的畫作不見蹤影。」

為此，蘇匡模遂問我整修老屋時，有沒有在閣樓找到畫作，可惜我只在老屋裡找到老鏡子、萬商雲集匾額，就是沒有畫布，不然這棟房子的傳奇會更加精采。即便如此，德豐材木商行留給我們的豐富故事已讓人回味無窮。

花了兩年時間，讓老屋重生

知道老屋的來龍去脈後，回到現場看見歷經 80 多年，現今大多仍完好如初的木料，便可見當年屋主的用心，皆是採用最上等的阿里山千年檜木，並由旗下的製材廠自行切割；優良的品質真的是經得起時間考驗。然而，屋中仍有少許需要替換的檜木木料，該如何取得政府早已明令禁止砍伐的貴重木紅檜，這可是個大難題。

我再次找上嘉義專門修復古傢俱的孫師傅，想問問看有沒有什麼解方，才得知拆除具有年代的老屋時，業者都會保留廢棄舊木材。這些上千年的木料，即使使用數十年，木料本身仍舊相當實在，透過孫師傅的協助，剛好能再次利用舊木料，填補老屋所缺的部分。

修復二樓陽台的鐵花窗時，本苦於找不到替代物件正要放棄時，我很幸運地在另一棟被拆的老屋上，找到同樣年代而且尺寸完全相同的鐵花窗，剛好可以重新利用。鐵花窗上有五座富士山，相當別緻有特色。另外，有機會的話，還能站在二樓陽台，看著阿里山小火車緩緩駛過。

自 2015 年買下老屋後，花了整整 2 年的時間，直到 2017 年 7 月才完成所有修復。這段時間，我平常日在新竹上班，一到周末就飛奔至嘉義討論施工。木建築的修復，比想像中還更加艱鉅困難，像是每個月三位師傅的工錢加上物料，就要 10 到 20 萬之間，超支的預算猶如無底洞，更別說遙遙無期。

曾一度讓我懷疑人生，真的有修復完成的一天嗎？另一方面，我向左右兩棟屋主提議，由我獨自出資整理三連棟正面牆面，讓外觀面貌回復當年英姿，可惜協調失敗收尾，未能成功說服他們。每每有國內外遊客前來參觀，抱怨找不到花磚博物館或是覺得我們不夠愛護老屋時，我都深感抱歉覺得自己做得不夠好，盼望民眾可以多多體諒目前的侷限。

然而，能有機會讓這棟老屋重生，即使花掉上千萬積蓄，我還是打從心底覺得很有意義，存款沒了，那就繼續努力工作賺錢，期盼有更多能力繼續綻放老屋魅力。

老屋活化
的契機

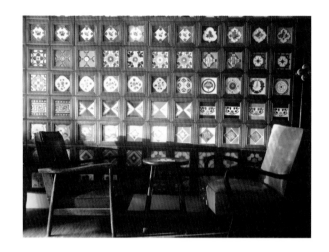

　　收藏花磚的路上，我從未放棄過的是單純想要保護它們的初心。看著背負過往時光記憶的花磚，原是建築物上耀眼的主角，霎時停滯在房子被拆的那一刻，更是百感交集。來不及拯救的花磚，隨著磚瓦朽木成了一車又一車待清運的廢棄物，消失在塵世間。僅有少數花磚，能幸運地在眾人努力之下被完整保存，甚至經過水洗除菌修復，得以回歸到最初出廠的樣貌。

　　長久以來，日益增加的花磚收藏數量，使新竹家裡越來越不夠放，我還得另外在嘉義租借三合院儲存，即使買下老屋後，知道多出一個新空間可以置放，起初也未曾想過要成立博物館，公開展示私人收藏。

　　事實上，在老屋修復的那兩年，我不斷思索，這幢建築物對我的意義到底是什麼，除了是我回故鄉嘉義時可以下榻歇宿的地方之外，它還能扮演什麼角色？

我心裡頭很清楚房子若沒有活化應用、沒有人持續在裡頭活動，那麼房子就會像人一樣老化衰退得很快。我回想起親自監工照料老屋修復期間，我比過往有更多機會順道回老家探望年邁的父母親：是老屋加深了我與家人的連結，使我們的互動更多、更密切。

　　此時，我才恍然大悟，這或許正是老屋要送給我的禮物，如同百年前花磚的使用，是傳遞台灣人對「家」的情感。現在，花磚和老屋就是連結我和家人的繩索，如果我們能透過老屋，讓更多人有所共鳴，不是很美好嗎？老屋的使命於焉而生，我們在 2017 年年底成立「台灣花磚博物館」，正式對外開放。

▍做中學，逐步建構出 博物館的樣貌

　　推開台灣花磚博物館大門，馬上就能聞到來自當年德豐材木商行選用的上等千年檜木淡淡香氣，左右兩側映入眼簾的是高達一層樓繽紛奪目的花磚牆，吸引每一位參觀民眾以此為背景拍照打卡。

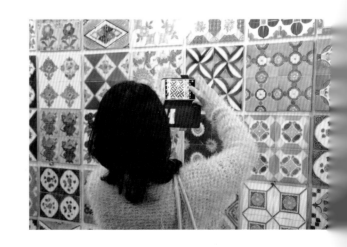

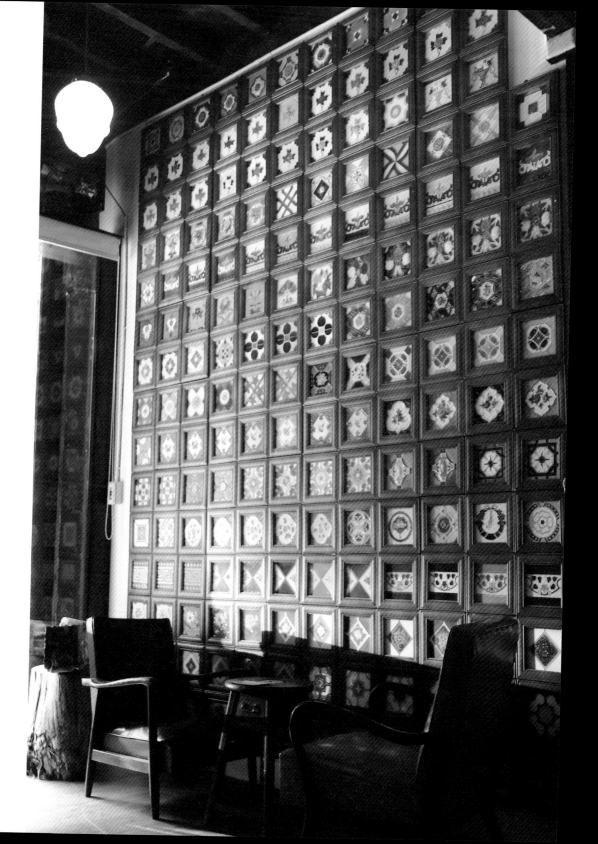

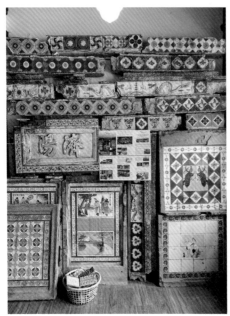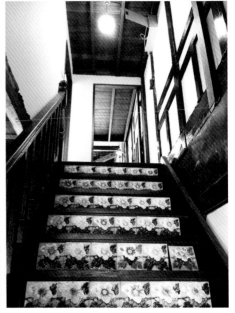

（左圖）花磚博物館內放了許多現場搶救的花磚構件。（右圖）通往二樓的樓梯也用
花磚裝飾。

　　現今一樓的空間規劃，以花磚牆、各種類型尺寸的花磚陳列為主，
還能看到花磚背面來自不同工廠的標記，靠牆處放置相當具有特色的花
磚傢俱，如紅眠床的腳踏墊、媳婦椅等；牆上的液晶螢幕播放我們如何
搶救花磚、修復花磚的影片，提供觀眾更深度的瞭解，最後則有花磚商
品伴手禮區。

　　沿著特地鋪上花磚的樓梯走上二樓，這裡規劃成兩個空間，放置各
種花磚傢俱，房間分別以水果和花卉樣式的花磚為主題裝飾，圍繞四周
的展板，則用文字娓娓道來這棟老屋的故事。

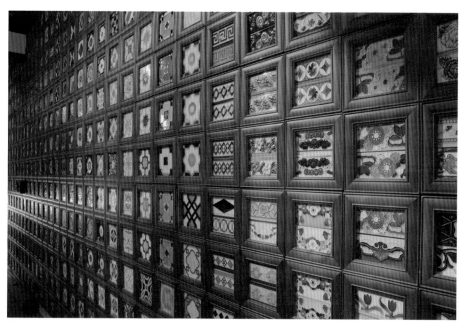

來到花磚博物館，千萬別忘了和這面壯觀的花磚牆合照；你最喜歡那一個花磚圖案呢？

　　除此之外，遊客可以走上小閣樓，親手觸摸檜木梁柱，也可以站在 60 年代增建的二樓陽台上。運氣夠好的話，就能看到從嘉義車站啟程的阿里山小火車緩緩駛過，遙想當年阿里山鐵道與德豐材木商行相連的過往，一起奠定嘉義繁榮的經濟基礎，亦見證阿里山林業的繁榮與沒落。

　　我是經營博物館的門外漢，對於空間安排、文物展示、教育推廣、參觀體驗都是一邊學一邊做。比起經費充裕的公立博物館，私人能投入的資金有限，加上僅 4 年的營運經驗，以致於花磚博物館在軟硬體細節

上，不像專業大型博物館那般細膩完整，仍有許多進步的空間。希望未來能越來越好，提供民眾更加優質的參觀體驗。

老實說，花磚博物館第一年開放時，我真的沒把握有人會來參觀，於是採預約參觀制，不收費用，民眾半小時前電話預約即可。我父親會從住家騎十分鐘的摩托車前去開門，並為觀眾進行導覽。

當時父親已退休，而他對花磚的瞭解，完全不輸我，他經常告訴我：「每一次向遊客介紹，看到大家對此有興趣、和我互動，真的是一段美好的時光，就算老了退休了，現在還可以被社會需要，很感激有這個博物館呢！」身為兒子的我，看到父親能如此開心有活力，老屋子有了新生命、老人家有了新使命，即使客人不多也沒有收入，打從心底覺得一切都好值得，這就是我最愛的博物館模式，因為所有人都發自內心的喜愛。

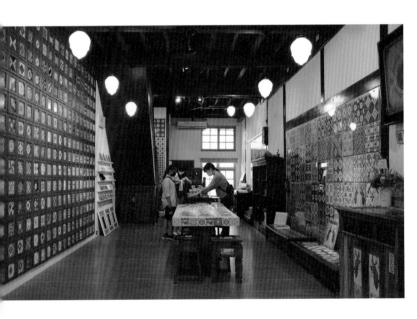

博物館一樓的空間規劃，以花磚牆為主，中間則有花磚商品伴手禮區。

而隨著網路文章、相關報導的推波助瀾之下，前來花磚博物館參觀的人數越來越多。為了不給我父親帶來太大的負擔，花磚博物館開始聘用正式的導覽員提供更專業的介紹，此時不再需要預約，完全開放參觀且不收費用。

博物館團隊越來越茁壯，除了館內導覽員外，還增加了工藝師、美術設計、產品包裝等人員，齊心協力共同執行博物館各種業務項目，隨之而來的人事、老屋維護及保存費用等，博物館每個月大約需要數 10 萬元的經費，支出越來越龐大，僅靠館內紀念品收入，是無法損益兩平的。除此之外，許多其他現實的問題接踵而來，也讓我開始仔細思考博物館的下一步。

▎現實層面的考量，邁向專業博物館的經營模式

到了第三年，花磚博物館越來越有知名度，平日約有 200 人、假日約有 300 至 400 人入館，很多遊客會把參觀花磚博物館作為到阿里山遊玩的前哨站，或者故宮南院的下一站。只是小小的兩層木屋空間有限，為了維護參觀品質，不得不管制進場人數，館內同時容納上限 40 人，加上我們堅持要為每一批觀眾做簡短的導覽介紹，所以每到假日博物館外都會大排長龍，有時候得等上一個小時，很多嘉義在地人都跟我說：「竟然有人排隊要看博物館，很不可思議耶，嘉義只有美食會有人潮。」

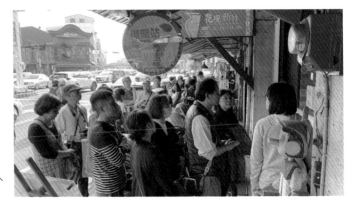

疫情前的假日時間，
台灣花磚博物館的人
潮絡繹不絕。

還好，多數遊客都能體諒並耐心等候。

考慮到嘉義的許多文化景點是免費參觀，前兩年也是如此的我們，深怕花磚博物館一旦開始收費，可能會嚇跑參觀民眾；也擔心收費之後成為商業行為，和大家分享花磚美好的本質會有所變化。

直到文化部給了我們新的思維，亦即透過收費，藉以過濾客人（像是過往不收門票時，有不少旅行團遊客會來跟我們借廁所，用畢就離開，根本沒機會認識花磚），提供更好的參觀品質，同時讓博物館透過門票收入，逐步累積能量朝永續經營的目標前進。

於是，我們開始收取門票 50 元，且可全額折抵館內超過百元的消費，希望這樣的定價是大家都負擔得起。而在博物館內除了聽導覽介紹之外，還可以參加各種體驗活動，更進一步瞭解花磚，用輕鬆的方式拓印花磚，動手 DIY 繪製屬於自己的花磚胸章、花磚杯墊，感受花磚的美感，以及選一款圖騰，在老師指導下為立體花磚上釉，親手畫一片已失傳百年的台灣老花磚，傳承花磚的文化意涵和記憶。

在台灣收藏各種物件的達人非常多，就我所知，這些人的藏品種類、數量、豐富性，絕對有博物館水準，但能開成一間博物館，真的很難，尤其是當我自己投入博物館產業後，才懂箇中滋味；絕對不是弄個空間，擺好東西，打開門讓人參觀而已。

除了專業博物館該有的本質和目標之外，如何讓私人博物館本身可以永續生存，是我認為另一個重要的課題，因此花磚博物館的發展分成兩條路線，一是實體館舍的經營，吸引更多民眾走進來，同時帶來門票、商品收入；另一則是透過政府資源的挹注奠定根基，包含花磚復刻技術、花磚資料庫建置等，兩者相輔相成，既能保存歷史，又能開創花磚未來的生命力。

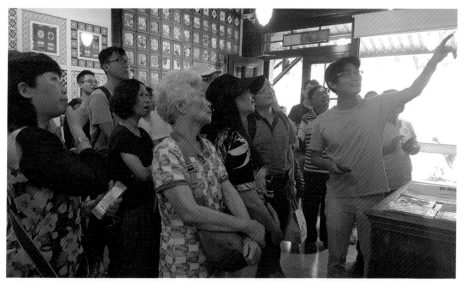

在博物館內和民眾導覽花磚的故事，是我最喜歡的事情。這是疫情前的館內導覽人潮，期待有一天能回到往日榮景。

參觀民眾的
暖心回饋

　　過去因為老屋快速消逝、了解花磚的人相當小眾，我們總是單打獨鬥默默欣賞，直到成立台灣花磚博物館，和大家分享我們做過的事情，讓越來越多人認識花磚之後，才使我們在保存文化這條路上，再也不孤單了。面對面的接觸互動，以及意想不到的各種回饋，每一則故事都令我們相當感動。

口耳相傳，使參訪民眾日漸增加

　　記得博物館剛開始還不是很有知名度時，我都很納悶遊客是從哪裡獲得資訊，每次只要有人參觀就會順口問問。畢竟嘉義人如我都會自嘲這裡是文化沙漠，加上台灣花磚博物館也沒有廣告經費可宣傳。

直到有天，一對來自彰化的楊姓夫婦告訴我們，他們是因為看見報紙上有花磚博物館的介紹，覺得很感動，所以特別帶著剪報前來為我們鼓勵。參觀完畢臨走前，他們還千交代萬交代，要我們在不穩的屋頂爬上爬下、保存花磚時，務必要注意安全。他們打從心底的關心和牽掛，我們真的都感受到了。

　　還有一次，館員發現一位遊客坐在一樓腳踏墊上，怕對方是否身體不適便趕緊走過去關心，原來是遊客看完館內播放的影片，想到不復存在的老屋與花磚，不禁潸然淚下。我們陪著她，告訴她只要有更多人留心，那麼就更容易提高文化保存的重視度。多數人藉由參觀博物館，了解到花磚文化保存的不易，都會主動向我們加油打氣，甚至希望捐款贊助，這些小小的舉動，正是支持我們最大的動力。

帶著剪報來參觀的楊姓夫婦以及連兩年來參觀的日本遊客。

　　除了台灣民眾之外，日本遊客的熱情，也常常讓我們意想不到，譬如連兩年來參觀博物館的夫妻，第一次夫婦倆前來，隔年則是帶母親及妹妹再度拜訪，就只是因為他們覺得花磚的美在台灣被完整保留下來，一定要分享給親愛的家人看到。

　　還有一位，特地從日本名古屋飛來看SAJI花磚的女生，她說她阿

公以前是這家公司的上釉匠師，那份工作非常講究專業技術，必得有繪師執照才能入職。她來台灣花磚博物館就是想探索阿公過去的回憶，想到很多阿公以前畫的花磚可能都來到台灣，現今呵護備至地被保存，已過世的阿公一定很高興。最後，我送給女生一片 SAJI 的花磚做紀念，我對她說：「也許這片真的是妳阿公畫的！」

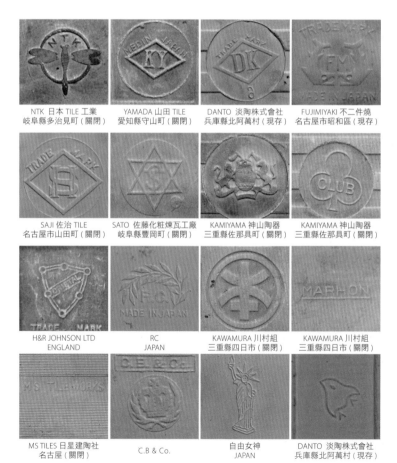

NTK 日本 TILE 工業
岐阜縣多治見町（關閉）

YAMADA 山田 TILE
愛知縣守山町（關閉）

DANTO 淡陶株式會社
兵庫縣北阿萬村（現存）

FUJIMIYAKI 不二件燒
名古屋市昭和區（現存）

SAJI 佐治 TILE
名古屋市山田町（關閉）

SATO 佐藤化粧煉瓦工廠
岐阜縣豐岡町（關閉）

KAMIYAMA 神山陶器
三重縣佐那具町（關閉）

KAMIYAMA 神山陶器
三重縣佐那具町（關閉）

H&R JOHNSON LTD
ENGLAND

RC
JAPAN

KAWAMURA 川村組
三重縣四日市（關閉）

KAWAMURA 川村組
三重縣四日市（關閉）

MS TILES 日星建陶社
名古屋（關閉）

C.B & Co.

自由女神
JAPAN

DANTO 淡陶株式會社
兵庫縣北阿萬村（現存）

百年前花磚公司百家爭鳴，每間公司都有自己的設計商標，只要翻到背面就能看到特殊記號，現在也能就此追溯每一片花磚的來歷。

許多日本人告訴我，看到台灣保存這麼多量且完整的花磚，相當令人震撼，因為對日本人而言花磚是從日本生根長大，生產製造再外銷至亞洲各地，許多人的父執輩可能都曾以此維持生計、養家活口，具有一定感情連結，但如今在日本卻不容易見到花磚蹤跡，更沒有復刻花磚，相當可惜。

「文化逆輸入」的 花磚外交

日本電視台 NHK 曾經在 2020 年 10 月做過一則花磚專題報導，以「文化逆輸入」形容台灣花磚。告訴大家，若想看百年前的日本花磚可以去台灣，且現在台灣持續發展技術，可以做出一模一樣的花磚。其實，我們在這裡保存台灣花磚，同時保存了一部分 20 世紀初日本的磁磚工業文化，彼此的文化交流彷彿從來沒有斷過；就像《日經新聞》專訪我時所下的標題〈花磚是日台文化融合的指標〉，恰可貼切說明花磚的特殊意義。

此外，2018 年年初某天，博物館門口突然停了一輛遊覽車，原來是一群來自美國的好萊塢電影團隊。來訪的其中一位貴賓，是美國夢工廠動畫公司動畫師和導演—史蒂夫・希克納（Steve Hickner）（我看過好幾部由他指導的動畫電影呢！像是《埃及王子》和《蜂電影》），他們才剛下飛機就飛奔至嘉義前來參觀。

這群稀客令我相當意外，我完全沒料到博物館才剛開幕，這麼快就有外國觀光客願意來訪。我做完導覽介紹後，他們紛紛表示台灣花磚非

美國動畫導演在牆上留下他的簽名。

常吸引人，迥異於西方使用磁磚的文化特色，相當值得推薦給全世界遊客來訪。這個經歷給予花磚博物館很大的信心，邁向國際化勢在必行。

之後，我們積極地串聯歐洲、美國、日本、新加坡、馬來西亞等，世界各地研究花磚相關的專家來台灣花磚博物館參觀，藉由知識分享，讓我們的專業持續成長，更讓台灣花磚融入世界。

當然，花磚博物館不是沒有收到遊客的抱怨，像是找不到博物館、沒有提供停車位等，生氣地打電話到館內咆哮等，這些回饋促使我們調整心態，從愛好花磚的保存者，轉變成服務大眾的博物館業者，更進一步驅使我們以具體行動改善。譬如不夠明顯的博物館招牌，於 2021 年做了大幅度的改善，我們特別邀請文化部專任傳統文化匠師楊榮元師傅，在三連棟老屋山牆上，採用古法以傳統洗石子方式，製作「台灣花磚博物館」字樣與之緊密結合，重現舊時代的氛圍與歷史，低調卻富含魅力。無論是哪一種回饋、評價，對持續成長的博物館來說都是極具價值的，我相信，齊聚眾人的力量，就有機會把所有事情做得更好。

花磚
活動體驗
及教育推廣

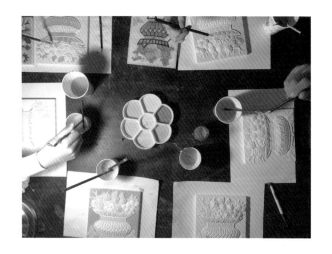

　　一開始在規劃台灣花磚博物館時，我就不斷思考，當遊客參觀博物館的同時，除了視覺、聽覺上的資訊吸收，還能為他們創造什麼樣不同形式的感官體驗呢？

　　目前，在團隊成員共同努力開發之下，我們規劃了一系列 DIY 體驗活動，藉由動手做深化參觀者與花磚之間的連結，適合不同年齡層的大小朋友參與，部分活動只需向館員提出報名就能現場參加。希望在休閒遊玩之餘，能加深遊客對於花磚的印象，除了能創造更多旅行的回憶，亦能加深對於花磚文化的認知。

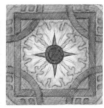

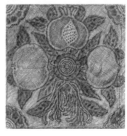

利用簡單的拓印，把漂亮的花磚圖案轉印下來，帶回家做紀念。

拓印、自製杯墊，
畫出花磚收藏帶回家

　　大家都還記得小時候會做的這件事嗎？拿一張紙蓋在硬幣上面，再用鉛筆往上頭塗，紙上就會出現硬幣的圖案；我也不例外，在戶外觀察老屋時，每回我看到喜歡的花磚，就會用筆將具有凹凸紋路的花磚拓印下來，猶如重拾有趣的童年時光，同時還能記錄花磚的真實比例大小。當我在家翻閱累積多年的拓印紀錄本，彷彿自己用另一種方式保存它們，我希望遊客也能擁有同樣的旅行紀念。

　　館內的花磚拓印區，免費提供紙筆，遊客不需要像我們一樣爬上屋頂搶救花磚，就可以和花磚親密接觸，將美麗的圖騰拓印到圖紙上，體驗和照相不一樣的藝術感受，更不用擔心自己的藝術細胞，每個人都能輕易上手，拓印出的花磚成品都非常漂亮。館員常常在此看到開心互動的親子，玩得不亦樂乎，流連忘返。

除了簡單的拓印之外，我們還有花磚杯墊的 DIY。體驗者只需要拿起色鉛筆在花磚杯墊素坯體圖案線稿上填色即可，最後由館員協助在成品上噴上保護漆，就大功告成。簡易上手的流程，降低創作技術的門檻，大家都能輕鬆、自由發揮創意，大膽地畫出自己的色彩。設計此項 DIY 活動的目標，即是希望每個人都有快樂的浸潤體驗，不會有任何失敗的壓力。

有次一群外國親子團體來館 DIY 花磚杯墊，我觀察到每個小孩在傳統台灣花磚的知識連結下，無不聚精會神地專注思考要如何使用顏色，接著屏氣凝神在杯墊上建構出心中的花磚樣式，而陪伴身邊的這些爸媽完全不干涉小孩的創作，不會給予任何塗色的建議，完全放手讓他們揮灑色彩、想像力、塑造自己想做的東西。最終，每個人的成品截然不同，一樣的圖案線稿，卻有完全相異的風格，這過程充滿樂趣與成就感，更培養了孩子豐富的創造能力。

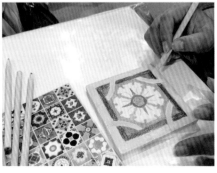

能夠激發無限創意的花磚杯墊 DIY。

此外，台灣花磚博物館也曾經和不同的單位，分別舉辦超過百人的大型花磚杯墊 DIY 活動，對象有學校、聽障者或是親子等。記得有次活動是爺孫倆要一起創作共畫一片杯墊，在挑選款式時無法做出決定，因為孫子想畫健康花磚杯墊送給爺爺，爺爺則是想用幸運花磚杯墊祝福小孩，無論最後是哪一款，祖孫熱烈討論顏色配置，親情亦在玩樂中成長，花磚為全家人營造了溫馨美好的家庭時光。

簡單的花磚杯墊 DIY 是博物館最熱門的體驗活動，不僅非常適合親子共學，也適合情侶、好友共同參與，一起創作再互相交換獨一無二的手作禮物，不但拉近彼此的情感距離，還能將難忘的紀念品帶回家。

胸章、耳環、項鍊，
精緻獨特的花磚紀念品

花磚這麼美，要如何讓更多人認識呢？有什麼方法可以更輕易廣泛地宣傳花磚的故事呢？苦思許久，我們終於研發出最合適的體驗項目，那就是花磚胸章、耳環、項鍊 DIY 活動。成品體積輕巧、別緻美麗，送禮自用都相當大氣。

不過，這個項目也是屢經修正調整才慢慢完善，我們請師傅設計五款花磚同鍍金坯體，一開始教導遊客填上多彩的琺瑯釉料，為單調的坯體注入繽紛的花磚外衣，窯燒後的成品光影斑斕，深受遊客歡迎。但是，使用琺瑯釉需要窯燒設備、燒製等待，在空間、時間與安全上都有許多

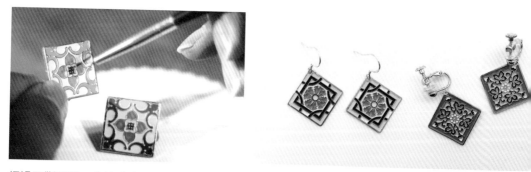

經過不斷研發，終於成功以更快速的方式模擬出釉色效果，彷彿把真的花磚帶回家。

限制。如何讓遊客快速完成一件專屬自己的作品，又能馬上帶走，那麼在技術上一定要有所變革修正，才能適合每個人操作。

我再次發揮理工人的特質，不斷摸索，最後成功客製了一種 UV 燈照射即可硬化的特殊顏料，且畫完單一顏色即可固化，過程中若有失誤也可以補救。

這樣的顏料，不僅保持了同琺瑯釉般的光澤與耐久性效果，也突破原先的限制，精簡的步驟和材料既能模擬花磚的顏色效果，亦能帶來親手製作的樂趣。

革新後的方案，使 DIY 過程變得非常輕鬆好玩，我們帶著體驗活動跨出博物館，走進校園，也跟著觀光局、外交部走遍中東、歐洲、日本、韓國等世界各地，成為台灣外交宣傳的利器。只要 1 小時，就能快速擁有精緻的台灣花磚飾品，更藉由手作過程記住台灣花磚之美。

立體上釉花磚體驗，
畫出傳家百年的花磚

　　傳統花磚製作相當費時和講究技巧，為了讓更多人體驗參與，台灣花磚博物館特別設計「立體花磚上釉DIY」活動。在專業老師的帶領之下，深入領略匠師上釉所需的手藝，彷彿自己是畫坊學徒，揣摩百年前花磚製作過程，以及感受上釉前後顏色變化的驚喜。

　　目前提供五款樣式：「母愛」花磚，傳遞母親對孩子的愛護與照顧之情，不朽的慈愛與祝福陪伴著小孩長大；「百合」花磚，如名如圖，適合新婚夫妻合繪，立下百年好合的美好願望和誓言；「玫瑰」花磚，是相戀情侶作為山盟海誓的定情信物；「花飛蝶舞」花瓶寓意平安，父母一筆一劃描繪，祈求孩子平安長大；「富貴牡丹」，牡丹花型碩大豔麗，象徵富貴。其中富貴牡丹款最受大眾歡迎，常有企業特別選用合作推廣，像是LEXUS以「台灣傳統工藝」為主題，帶領車主親自手繪此款花磚，深度體驗，引起熱烈迴響。

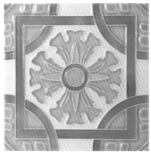
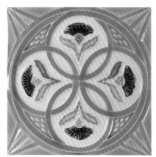

目前館內提供的立體上釉體驗圖案，上排由左至右分別為「花飛蝶舞」、「百合」、「母愛」三款。下排的兩款「牡丹」和「玫瑰」，則需另行預約。

　　我們也透過「立體花磚上釉DIY」活動，與各教育單位密切合作，針對美術老師、美術班學生、大學藝術相關系所教授等安排體驗課程，將百年前師傅施繪釉彩的技藝擴展出去。像是嘉義市嘉華中學的美術教師彭舒渝，每年都會率學生前來參加，體驗花磚的上釉技術，播下傳承的秧苗。

向下扎根，
致力花磚文化的教育推廣

　　教育推廣，是台灣花磚博物館最看重的一個項目。因為我們認為唯有持續撒下教育種子，花磚文化保存的重要性，才能更廣更深地扎根。

自從花磚博物館開幕以來，館內已執行超過 4000 場導覽，即使已有專業的導覽解說員，這幾年來我也會固定每週六從新竹到嘉義當天來回，親自導覽解。對我而言，能面對面和參觀者分享我和花磚的故事，不僅相當愉悅，亦是最直接、最有效傳遞花磚文化的一種方式。

4 年來，不同領域的團體紛紛預約來館參觀，藝術文化、教育學習機構為大宗，像是專業的國、內外博物館、美術館及研究單位等。美國休士頓美術館策展部門、新加坡國家計畫花磚研究團隊、東洋陶瓷美術館都曾來訪，透過面對面的導覽、推廣，與專業人士的切磋交流，我們得到非常多的知識回饋，也藉此持續累積台灣的花磚資料庫。

許多參觀完博物館的老師與家長會詢問我，離開之後，能有什麼方法把花磚帶進校園？或者，如何將花磚知識轉化對孩子的延伸學習。這邊有兩個很棒的案例，分別在學校及家庭場域發生。

北一女美術科黃俐芳老師，來館後受到啟發，透過自創課程在校園中撒下花磚的種子。利用美術教室重新整修的機會，教導 616 位上課學生，以校園生態圖案作為啟發，用現代的卡點西德作媒材，做出一人一片的原創花磚，並請學生將花磚裝飾

這個教案可說是 616 位學生集體完成，
絕無僅有也難以複製的行為藝術。

在教室地板上，成果美不勝收！

當美術教室不得不清空刨除地面時，學生們相當捨不得，便自發性地發起討論，努力奔走希望能保存這片珍貴美麗且是自己親手做的花磚地板，甚至提出聯絡花磚博物館是否可以前來保存的選項，就像真實的花磚救援任務一樣。後來不得不拆除時，就連施工師傅都說拆除好可惜，最後由校方保留數片花磚，作為這段文創過程的紀念。

而相較於小孩在學校學習而言，博物館跳脫課本和教師講課的固定環境，建構出可以實際看到，甚至觸摸展品的另一種情境，是一個更適合親子共學的場域。

以來自台中市向上國中的一群媽媽，自行為孩子舉辦的兩日花磚教育體驗活動為例。第一天白日，孩童透過博物館館員導覽，吸收花磚知識，媽媽們協同引導孩童探索花磚，進行各種主題的學習，最後，讓孩童用自己的方式詮釋，並在館內發表心得。

我發現，在實際展品的輔助下，即使提供相同的導覽內容，每位孩童都有相異的見解與看法。有人因館員對花磚的熱情而深受激勵；有人特別好奇水果圖案的祝福意涵；有人則對花磚的多國樣貌感到驚訝。

向上國中的一群媽媽透過實際參
訪花磚老屋、做中學創意發想,
深化孩子們對於花磚文化的審美
感受。

　　協同陪伴的媽媽們也吸收了花磚知識,成為離開博物館後,延伸教學的最佳引導角色。晚上在旅館時,大小朋友圍繞在一張大桌旁,媽媽們從旁協助孩童透過手作課程進行探索,各自利用彩色紙,藉由白天與花磚互動所積累的知識,轉化設計出自己心中的花磚,達到創作的樂趣與成就。次日,再帶領孩童實際走訪花磚建築,並提出問題讓孩童們思考,如果他們是設計師,會如何設計花磚?如何將花磚圖騰運用在生活中?

　　類似的案例相當多,讓我領悟到吸引學童走進博物館的重要性。學生在博物館不只探索知識,藉由一連串的情境激發,將好奇的種子種在他們心中,能培養他們日後在不同博物館間進行自主學習的習慣,讓學

習不只限於教室和課本，而是無所不在、不間斷的。

之後，台灣花磚博物館陸續與不同的教育工作者合作，受教育部、文化部委託成為課綱議題專家，撰擬花磚教學文件，舉辦工作坊和各領域教師激盪花磚教案；與國小教科書出版社共同設計花磚章節內容，以輕鬆活潑的漫畫講述花磚文化；印製花磚主題的教師教學日誌，讓老師們與花磚零距離。

對我們來說，花磚文化的耕耘及傳播，和教育圈的合作是頭等大事，至關重要，落實花磚美感教育、系統性學習花磚文化、培養核心素養，進而建立在地認同，是絕對不能停歇的任務。

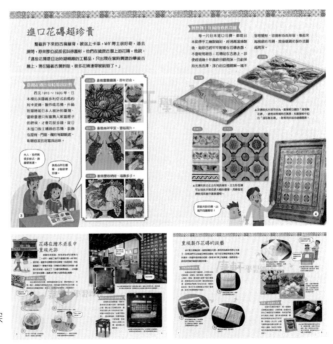

與國小教科書的合作，深耕花磚文化於下一代。

第四章

從復刻到量產，
成立花磚公司

我 始終認為，如果文化只是「保存」，絕對無法長久；因為「文化」本身所記錄的，就是人們的日常生活。這些花磚，曾幾何時對於百年前的先民而言，也只是家屋，再日常不過的一部分而已。因此，唯有讓它重新進入到人們的生活，才有辦法永遠延續下去。

　　精緻的花磚在 20 世紀初期風靡世界，集歷史、文化、美學於一身，不論幾何線條、絢麗色彩、祈福內涵，皆令人賞心悅目，在台灣更是富貴人家炫耀家世的高單價商品。只可惜花磚風光僅短短不到 20 年，即遭遇第二次世界大戰不得不停止生產，戰後因製作困難繁複，自此，花磚再也未能復出。而這也是它消失在台灣居民生活中的原因之一。因此，花磚博物館所要做的，絕非單純搶救、保存花磚而已，而是想辦法讓花磚，重新走回台灣人的日常生活中。

「復興台灣老花磚」的募資行動

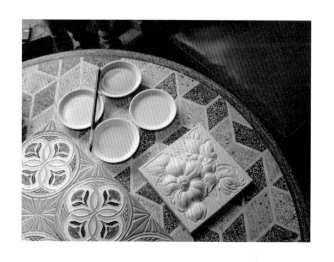

　　花磚消失在全球的磁磚市場百年後，我們決定嘗試復刻花磚。一方面是希望花磚能再度成為大眾的民生需求，讓花磚可以在這個年代滋長出新的文化面貌，繼續茁壯；另一方面，則是我們很理性地認清，必須培養出博物館自給自足的能力，才能長久持續經營，光靠門票及紀念品的收入是遠遠不足的。而復刻花磚銷售的收入，可以支持老屋的調查、保存與花磚博物館的運作，成為良性的循環。即使沒有外部資源的支持，花磚博物館也可以自主完成保存、研究、修復、教育的任務；如果成功，就能成為台灣私人博物館營運模式的參考。

　　「研發」恰好是我的長項也是本業，20 多年來的科技業半導體設備開發的工作經驗，使我明白復刻花磚的目標，一定得放在「國際化、建立核心競爭力」上。

　　然而，復刻花磚的過程並不簡單，首先要解決的難題是花磚製作必須仰賴大量手工，要到哪裡找到合適的匠師，接著調配出可以重現當年的釉藥色彩，以及如何保持立體花磚上細微的圖紋，每一個環節，都不斷考驗著我們。

克服科學與
藝術之間的差異

　　善用經驗與打拼精神是我的優勢,那段時間,我和團隊夥伴運用科學方法,不斷地記錄、試驗、修正,再三反覆、堅持不懈想要找出解答,像是精密的鋼模設計、瓷粉研發、坯體成型技術、釉色調配、燒製技術、上釉技巧等;但藝術與科技不同,科技業有需求規格,藝術則沒有,充滿太多不可控的因素。埋頭苦幹的同時也會想著,復刻花磚會有市場嗎?投入這麼多時間與數百萬的資金,會不會花磚不再被人們需要,即使研發出來,卻落得兩頭空的結果呢?

　　2017 年,有一個重要的契機,亦即國立中正大學傳播系的學生,以台灣花磚博物館為主題來訪問我,訪問結束後,學生告訴我他們需要製作畢業專題,正苦於經費籌措。這讓我想到個點子,如果我贊助畢業專題資金、學生協助我製作影片,並將影片應用到群眾募資平台上呢?

　　於是,復興台灣老花磚計畫順勢浮出檯面,一方面想讓更多人認識台灣擁有如此美麗豐富的花磚文化,現今卻逐漸凋零;另一方面,也是最主要的目標,藉此測試市場水溫,想知道有多少人會對花磚復刻或老屋保存感興趣,更想透過眾人之力創造花磚的新生命。

　　起初設定的募資目標是 15 萬元,因為這是單一款花磚模具開發的準備費用(不含後面初坯製作、手繪、燒製與良率的製作),只要越過集資門檻,我們就能更放心投入,進一步讓花磚重生。學生們發想創作的影片,喚起民眾的舊時記憶,因為每一個人的支持,都能為下一代保

群眾集資 \ 地方創生

復興台灣老花磚－讓世界看見
台灣花磚之美

提案人 台灣花磚博物館

2016年 法國大學為台灣老花磚申請【世界非
物質遺產】，因為台灣曾經擁有世界最美的
花磚文化。二十年來，我們用青春與積蓄搶
救花磚，更創立花磚博物館。現在，我們要
讓消失百年的它，一片片在台...

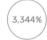
3,344% **NT$5,017,092**
目標 NT$150,000

贊助人數　3058

募資影片在臉書上共有 117.6 萬觀看
次數，而募資金額遠超過我們的預
期。中正大學的學生們也協助我製
作影片，並將影片應用到群眾募資
平台上。

留更多花磚、修復更多老屋。

　　當募資計畫上線時，我的心情七上八下，完全沒把握可以達標，但
讓我意想不到的是，集資計畫在短短 12 小時內就完成目標，最後募得
超過 500 萬元，達成率 3,344%。這樣的成果給了我們巨大的信心，原
來這塊土地上有這麼多人認同我們的理念，大家的支持成為我們最堅強
的後盾，也促使我們非得完成復興花磚文化的目標不可。

復刻花磚的
研發歷程

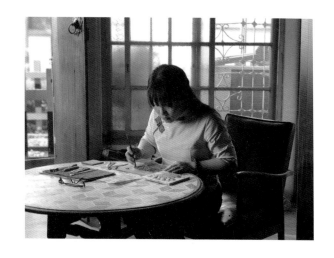

　　為了再造百年前的花磚工藝，我們堅持與根留本土的匠師合作，拜訪了台灣無數家陶瓷工廠和多位陶藝名家，大家共同研發試作。經歷無數次的失敗，才終於開發出獨特專利，順利生產「立體手繪花磚」與「彩釉花磚」兩款商品。

　　我們深信重生後的花磚，背後蘊含的百年文化歷史與技藝得以傳承，可以讓台灣再度成為耀眼的花磚國度，向世界輸出更多美麗的台灣文化。那麼，花磚到底是如何產出的呢？間隔一百年之後，我們如何復刻當年的花磚樣貌呢？

▌STEP1：原型製作

花磚最重要的基礎就是原型製作，師傅使用油土刻畫塑形，接著進行模具的製作，每一個線條、角度，都會影響之後釉料的流動堆積，進而產生顏色深淺的變化。也就是說，師傅雕塑的經驗與功力，決定了花磚釉色的呈現與匠師手繪的良率。

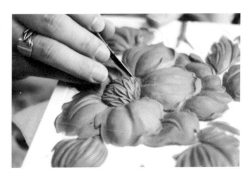

我們四處奔走打聽各地匠師，直到與擁有 25 年雕刻經驗的周潘蘭老師相遇，花磚的雛型才終於被完美打造出來。周老師精心地用手工捏出繁複、細膩的曲線，坯體高低的擬真掌握，更是恰到好處。原型製作後，採 3D 掃描雕刻成品，我再使用專業電腦輔助軟體修改，符合後續鋼模製作需求。

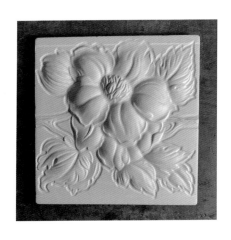

▌STEP2：坯體製作

打從我們決定投入花磚復刻時，便以行銷世界為目標，既然要做，就是要做到最頂尖的水準。因此坯體製作不用傳統的濕式製程，

而是採用乾式製程，粉狀原料在高壓下成型，才能達到高精緻度與一致的品質。

花磚之所以那麼迷人，是因為表面上的釉料透明度與流動性高，得以呈現絢麗多姿的色彩，其中的關鍵是必須有絕對潔白、細緻的素坯。潔白度不足，在顏色的表現上會變暗沉、失去風格；精緻度不夠，表面會粗糙，釉料流動也會有所阻滯。

然而，台灣已無原土可挖，我們接洽各家粉體供應商，皆無生產手工花磚所需要的細白粉體，我們只能往海外尋找，這時遇到的門檻是訂購物料時，起訂量皆以公噸為單位，一旦不合用，只能束之高閣，成本相當高昂。最終，我們與日本廠商合作完成粉體的開發，產出具有理想形狀、大小以及合理粒徑分布的粉料。

造粉流程相當複雜，需要研發各項配方，如長石、矽石、黏土等比例，並送入球磨機與水混合，再利用球磨機內高硬度之特殊高鋁球石，長時間將原料球磨 24 小時後，產生微細分子狀原料漿，再送入噴霧乾燥塔內以高壓高溫將原料漿噴成霧狀，接著快速乾燥成細微粉狀原料。粉粒完成後，填入高噸位壓機的鋼模內，經過高壓壓製成花磚坯體。由於花磚是立體結構，線條極為細膩且遍布不規則尖銳角度，得持續不停地調整修改模具與修正壓合參數，克服成型、防止裂磚、崩落、及各項缺陷的產生，才能成功燒製素坯。

另外，製程中需要的器具，都是由具備機械背景的我們自行設計研發。這一步努力了接近 2 年，才將良率提升到具競爭力的門檻。

▎STEP3：釉藥研發

釉藥配方可謂花磚製造中的重
要機密，從古至今皆是匠人不停歇
的探求試驗，一旦燒出市場上絕無
僅有的顏色，通常價值不斐，然而
這樣的獨家資料，早已失傳。我曾經詢問日本當年製作花磚的工廠淡陶
（Danto Tile），是否仍有那時候使用的釉藥紀錄，可惜已不復存在。
不過，早期釉藥含鉛，為了降低燒製溫度並讓花磚顏色鮮豔亮眼，即使
有過去的配方，也不適合用於現今民生需求。

再現花磚風華的關鍵之一，在於釉料的顏色。然而每次燒製過程中，無法完全掌握釉料
的顏色變化，相同的素坯，卻能產生不同顏色的變化。圖為曾展示於 SOGO 敦化館的各
種釉色的玫瑰花磚，以 36 片不同釉色的玫瑰花磚，組成「浪漫七夕～恆愛心意花磚牆」。

若要恢復當年花磚風華，我們得從零開始建立屬於自己的無鉛釉藥資料庫，釉藥配方由博物館釉師以公式進行複雜的化學計算，一次又一次測試研發、進窯試燒，確認每種顏色釉藥的理論比例與真實燒製結果差異，再進行修正，一步步建立科學化的流程。累積完善的釉色資料庫非常重要，一旦成功駕馭釉藥，就能具備更強大的市場競爭力。

▌STEP4：上釉技法

花磚的上釉必須仰賴師傅極度專注，一筆一筆手工繪製，完全無法透過機器替代。優秀的師傅沾釉適宜分量、施力均勻、無筆觸痕跡，盡力追求每一片花磚有相同的表現，這些技巧都是老師傅靠數十年不間斷的苦練與豐富經驗累積得來。

他們往往一輩子就做一件事「上釉」，心心念念想要盡力達到無懈可擊的程度，隨著老師傅逐漸退休，在速成的現代，如何培養接班的年輕畫師，則是令人傷透腦筋。

上釉過程中必須非常專心一致。而如何培養接班年輕畫師，也是我們目前欲積極解決的問題之一。

STEP5：窯燒

經過著色上釉後的花磚，會以高溫 1280 度燒製，一旦將作品送進窯內，需費時三天才能再度打開窯門。每一次進窯都充滿了各種不確定性，這中間釉色如何流動、會有什麼樣自然的窯變色，完全無法透過人為控制；釉藥、坯體、溫度、水分等細微因素，均有可能影響作品的色澤變化，只有打開窯門的那一刻，才會知道作品最後的樣貌。

有時，會因為壓製素坯過程的參數變異，造成整窯花磚不小心破裂；有時，調釉過程成分配置的不同，造成整窯顏色不良。只要有一丁點微小的誤差就會產生瑕疵，遇到這些情況，花磚只能報廢處理，無法使用。

無論我們早已將每個步驟標準化作業，師傅施以同樣厚度的釉料，窯內的變化莫測，每回都讓我們驚嘆不已，花磚在高溫下的華麗蛻變，開窯剎那才會知曉的特殊美，正是花磚最迷人之處。

花磚復刻的成功，
同時也完成了我的未竟之夢

多年前，有次在桃園某間古厝屋脊上，我發現一款湖水綠釉襯底、四面合一組的孔雀花磚。雌雄孔雀兩相對望，尾翼自然垂下、細緻的線條呈現出豐厚與動感，細膩的畫工和典雅飽滿的色彩，使我一見傾心。成雙成對的孔雀，簡約卻深刻地向我傳遞出幸福的氛圍，我曾聽聞過一

令我一見傾心的孔雀花磚，在老匠師和團隊的努力之下，成功復刻，並成為我贈送摯友結婚時的贈禮。

句民間流傳的俗諺：「孔雀落誰家，誰家就興旺」，想必是當年屋主對於吉祥幸福的企盼，然而這款孔雀圖騰組合花磚，隨著都市更新已幾乎全被拆除，僅知台灣尚存一面，且也只剩下四分之一，相當遺憾。

　　乍見此花磚時所受到的感動，令我久久難以忘懷，直到團隊掌握復刻技術之後，我便央請老匠師嘗試製作此款圖騰，好讓這份美麗延續下去。但四合一的花磚極度講求精準的釉色填畫，湖水綠的底色更需要均勻，多次試作仍燒不出完美的顏色，師傅鍥而不捨，才終於復刻出最接近原始面貌的版本。後來每逢身邊摯友結婚時，我都會向匠師訂製這款孔雀花磚作為結婚贈禮，無需過多言語，他們就能透過圖案畫面接收到我誠心滿溢的祝福。孔雀花磚不再只是停佇古厝守候，它能透過我們的文化復育重生，繼續展翅飛翔。

花磚再製，
協助民間
自修老屋

———

彷彿衣衫上的補丁一樣，原本古色古香的建築，因為突兀、不協調的材質，瞬間美感失衡，相當令人感慨。

這些年來，我觀察到許多仍居住在花磚古厝的主人，想要自行修復房屋外觀或結構時，都面臨到一個難題，那就是：他們遍尋不著百年前古早花磚的替代品。因此，在諸多迫不得已之下，為了繼續維持老屋，只能妥協將就，以現代工業化大量產製的「磁磚」或其他材質，例如水泥、鐵皮等，在花磚毀損或缺失的位置上局部塗抹、修補。

直到我和老匠師們成功復刻花磚，加上台灣花磚博物館網站刊登「無償提供花磚予自費老屋修復」的資訊後，我們終於有能力，以新、舊花磚還原老屋原始容貌，希望能藉此幫助更多老屋減少修復的遺憾，重現耀眼光芒。

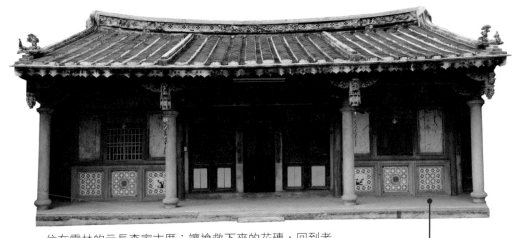

位在雲林的元長李家古厝；讓搶救下來的花磚，回到老屋身上，才能延續花磚的生命力。

協助雲林元長
李家古厝修復

　　早期農業社會中，農收物產的多寡是帶來財富的管道。雲林縣元長鄉因地處平原區，境內多是農田，家戶物產豐饒，百年前許多庶民藉此翻身成為富財主，除了擁有大片農地，田園間也紛紛冒出代表身分地位的豪門大院。現今元長鄉仍保存數座規模宏偉的宅邸，其中李家古厝不僅格局浩大，其外觀建築的工藝更是無與倫比。

　　李厝最令人讚嘆的裝飾，是那由上而下、遍及屋脊稜線和宅院立面牆堵的「花磚」，靜

在李家古厝的立面上，發現了與館徽一樣的圖案，令我們相當驚喜。台灣花磚博物館館徽以圓弧交錯的線條內緊繫著正方圖形，意味著理性（正方）與感性（圓弧）的結合。因為我們是一群本著理性思維的平凡上班族，在對花磚的感性觸動之下投注 20 年的青春與積蓄，保護發揚台灣的花磚文化，並用頂尖的陶瓷工藝讓花磚再現新生命。

靜地閃爍祖傳光輝。門庭前每面磚畫各有韻致，有的搭配進口花磚，有的是台灣獨特的水果花磚，創造出規律典雅的李氏美感；洗手台原先放置鏡面處，則鑲嵌台灣匠師手繪三國志故事的花磚，蘊藏李祖教化子孫的巧思。然而古厝不敵風雨摧殘，歲月留下許多痕跡，不得不進行修繕。

今日仍居於此的李家後代，主人李老先生十分愛惜祖傳的「起家厝」，竭盡所能維護祖厝建築構造的完整性，自籌資金修復，只為了堅守祖先留傳的老房子。最受李老先生重視的建築部位，就是妝點古厝門面的花磚，他認為「花磚」集合而成的美麗，是祖先白手起家、家族繁榮的記號，更是精神的所在。當他們著手進行整修時，便十分積極尋找修復花磚的任何可能管道，最後輾轉從網路上得知台灣花磚博物館無償提供花磚，便與我聯繫。

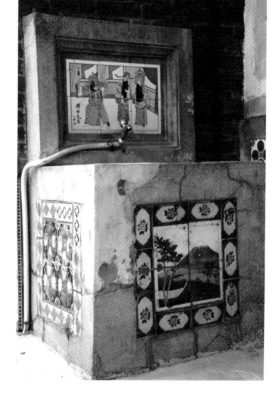

用花磚裝飾的洗手台。原先放置鏡面處，鑲嵌了台灣匠師手繪三國志故事的花磚，蘊藏李祖教化子孫的巧思。

李先生特別聘請當地老師傅修繕，秉持著「修舊如舊」的傳承信念，讓李家花磚老屋得以繼續綻放百年。

　　我到李家古厝現場探勘後，發現不僅是屋脊，立面牆上也有好幾處花磚掉落。一一比對確認後，李厝缺失的 36 面花磚圖案，一半部分可以直接用博物館曾經修復保存的同款老花磚替代；剩餘部分，因為沒有同樣款式，便採復刻新花磚方式，再製補上缺漏。而其中最令我印象深刻的是左護龍裙堵上，缺失的那面花磚圖案，正好與台灣花磚博物館館徽一模一樣，彷彿我們也在這裡留下足跡，參與了歷史。

　　李家古厝的花磚修復過程中，還有一件事情令我相當欽佩，那就是李老先生的慎重其事。他特別聘請當地老師傅前來進行鑲磚。老師傅親

手用傳統技術重新貼上花磚，李老先生尊重傳承、愛屋及烏的用心，讓我有惺惺相惜的感動。

除此，老師傅還告訴我一個資訊，以前鑲嵌花磚的黏著劑是混合「海菜粉」製成的，所以沒這麼牢固，歷經數十年的風吹日曬，剝落破損在所難免。每次聽老師傅分享，我都像是上了一堂寶貴的大師課，吸收到許多知識智慧，獲益良多。

確認古厝花磚修復一切圓滿後，一行人準備離開時，現今仍務農的李家人，熱情地贈送一大袋自產的農產品給我們。至今我仍記得，那滿滿的人情味，以及李家後代每一位打從心底對家族的強烈認同，還有修復古厝過程中，他們臉上洋溢喜悅的笑容。

對台灣花磚博物館而言，團隊修復保存的老花磚，都只是暫時性的擁有，我們最盼望的歸宿，莫過於花磚能在另一棟建築上重生。當我們從博物館倉庫拿出百年前花磚，重新鑲嵌在李家古厝上，眾人看見花磚得以延續原有的精彩時，過往保存花磚的辛勞付出似乎都是小事一樁、不足掛齒；加上博物館運用復刻花磚技術，讓李家古厝能以這些材料「修舊如舊」，恢復原有建築形貌，不但完整了花磚的歷史，同時也保存了先人的美感。

協助李家古厝修復的故事，再次堅定我們投入復刻花磚、使其再生的使命。「復刻花磚」不僅為當代市場提供多元化的選擇，更是為了幫古厝找回失去的容貌，繼續與時代並肩同行。

花磚外銷的
文化逆輸出

　　在眾人的努力之下，世界停產百年的花磚，率先在台灣再次生產。隨著花磚工藝技術的純熟，我們擁有向世界推廣與銷售的能力，不但讓世界看見台灣，更能在此利基點之上，奠定台灣花磚博物館永續經營的礎石。

　　位於大阪著名景點天王寺旁的 SPA WORLD，是日本最大的 SPA 溫泉公司，館內規劃不同國家、主題的湯池浴場，每年吸引超過 100 萬遊客。2020 年 SPA WORLD 打造全新溫泉，特別委託我們提供花磚圖案，並燒造 5500 片花磚，奢華重現日本大正及昭和時代外銷至東南亞各國的瓷磚；遊客泡湯同時，還能欣賞牆面液晶螢幕播放的台灣花磚文化介紹影片，以及設計理念等相關說明。

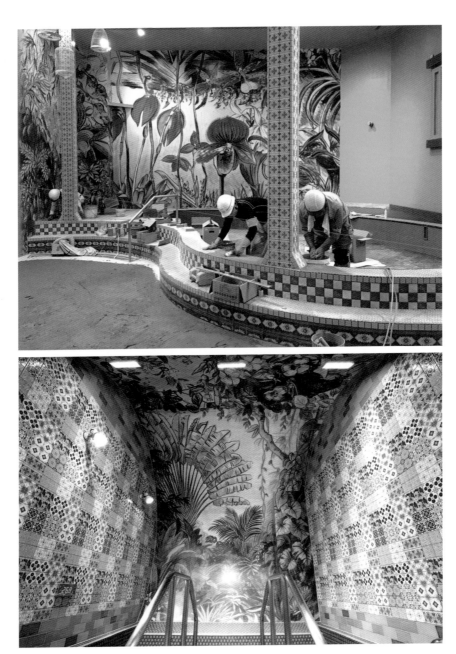

間隔百年之後，我們相當自豪可以用嶄新的台灣花磚與日本進行文化交流。

SPA WORLD 的官網上特別提到「當年日本大量出口到台灣的花磚，現在則由台灣匠師復興並回歸到日本展示，成功串聯歷史、傳統、日本與異國文化。」

打開了國際市場的大門之後，國內外大型企業與我們合作的需求也日益增加。在速成、高複製化所反映的社會價值觀裡，人們漸漸轉而重視更有溫度、象徵回歸自然的手工花磚，開始欣賞師傅手繪的痕跡、窯變帶來的色澤與紋理差異，每一片都獨一無二。

2 年前，Facebook（臉書）台灣總部，準備喬遷至新辦公室，當時國際團隊設計室內空間時，為了融入更多台味，特別指定要用我們所製作的台灣花磚作為牆面上的妝點。台灣花磚的美加上本土陶瓷工藝的結晶，成為吸引跨國公司的文化元素。

異業結盟，
讓花磚走入人群處處開花

來自蘇格蘭單一麥芽威士忌知名品牌 The Balvenie（百富），一直以來是以匠師手工釀造製酒為品牌核心，與花磚工藝追求的精神不謀而合，當雙方搭上線後，很快就敲定合作細節。

台灣花磚博物館用「百年」花磚技藝和花開「富貴」寓意，創造絕無僅有專屬百富的花磚限量珍藏禮盒。禮盒上鑲飾的花磚用西式的設計傳遞百年祝福，四個圓圈代表緊扣的財富、盛開的花朵鑲上金箔寓意花

開富貴，亦象徵新時代的開始。

　　百富告訴我，此項專案締造他們禮盒最快完銷速度，同步拍攝的廣告宣傳影片，亦有高達 85 萬次點閱率，因為成效極佳、廣大的迴響讓他們極為振奮。

　　案子結案時，百富公司內部還做出從未有過的決定，除了授權合約金額，再額外贊助 25 萬元至花磚保存計畫，和我們一起守護文化。

　　我想，花磚「溫暖有感情」的這一項文化特點，是打動人心不可少的語彙。也正因為如此，在百富的商品廣告合作案之後，我們陸續收到許多其他與花磚結合的商品合作案。

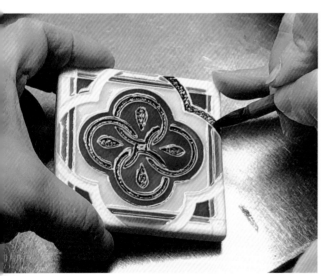

我們設計專屬於百富的花磚圖案；而我則同步參預拍攝的廣告影片，該廣告有高達 85 萬次點閱率。

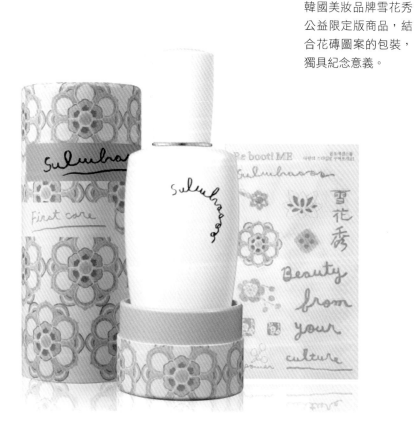

韓國美妝品牌雪花秀公益限定版商品，結合花磚圖案的包裝，獨具紀念意義。

　　另一個合作案舉例，是韓國美妝龍頭品牌 Sulwhasoo（雪花秀）首度在台灣引進公益限定版商品，其以流露歷史氣息的獨特花磚為靈感，設計夢幻淡雅的包裝外盒，並將部分銷售所得捐贈給台灣花磚博物館，支持台灣花磚文化修復；用保養品，也能為藝術傳承盡一份心力。

與政府部門合作，
協力推廣台灣觀光產業

　　台灣花磚過往是用來妝點門宅，為家族祈願富貴，而在 21 世紀則是走出寶島，跟著國家一起拚觀光。

　　這幾年，台灣花磚博物館多次與觀光局合作，到世界各地的國際旅展進行旅遊與文化的宣傳，像是：德國柏林、荷蘭阿姆斯特丹、中東杜拜、日本東京、大阪、韓國首爾等地都有我們的花磚足跡。為了讓更多國外民眾對台灣留下深刻印象。在展場中印象最深刻的一次，就是韓國首爾旅展參加花磚 DIY 活動的當地民眾，隔兩天就飛來參觀台灣花磚博物館，如此熱情、有緣分的相遇，讓我們的心好暖。

特別舉辦台灣花磚胸章 DIY 體驗，由台灣花磚博物館的畫師親自指導，每次活動皆吸引大批人潮，常常下午場的體驗活動，早上就有人前來排隊等待，台灣館成了整個展覽會場中排隊最長、最熱門的攤位。

花磚，是代表台灣的
最佳伴手禮之一。

　　除此之外，承載美麗台灣文化的復刻花磚、花磚竹茶盤，為宣揚台灣的最佳伴手禮，外交部特別選定這兩樣商品為台灣外交禮品致贈外賓，在各種外交場合中，把花磚美好的祝福送給全世界。

　　在 2020 年 COVID-19 疫情影響全球之前，來訪台灣花磚博物館的外國觀光客大約占全部遊客的 20%，以小型私人博物館來說，這是一個很驚人的成績，就嘉義地區來看，亦是相當大的肯定。我們相信，在未來的日子，會有更多人看見台灣花磚博物館。只要有任何可以行銷台灣花磚的機會，我們都會堅持去試！

異業合作，讓花磚走回日常

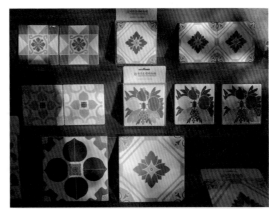

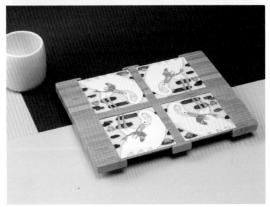

除了復刻百年前的花磚圖案，我們也積極創新屬於當代的花磚語彙，例如將台灣的特有種台灣黑熊，以及常見的白鷺鷥納入設計。

　　完善「立體手繪花磚」與「彩釉花磚」的製作技術之後，我們不但能仿製昔日的花磚樣式、圖案，現在更能創新設計並與藝術家合作研發，共同挖掘台灣在地特色，將本土元素製成花磚，例如台灣的花卉、水果、動物等。如同百年前在台灣落地生根的花磚，現在我們也藉由繪師的妙手丹青，反映當代的文化面貌。

「台灣黑熊」花磚以及專為 2020 年台灣蘭展設計的「白花蝴蝶蘭」花磚。

　　2019 年，台灣花磚博物館藏品獲選受邀至美國華盛頓國家建築博物館展覽，為此我們特別製作一款台灣圖騰花磚搭配展出，把阿公阿嬤細漢時ㄟ（台語發音，意指：小時候的）記憶，在阡陌田壟之間佇立的白鷺鷥製成花磚，白鷺鷥捕食肥美魚獲的可愛身影，象徵生活無虞、歡欣喜樂；四片花磚杯墊搭配竹茶盤、四杯茶、四個朋友，共同品味美好的台灣舊時光。

　　此外，台灣的蘭花產業在全世界享有盛名，每年定期舉辦的台灣國際蘭展（Taiwan International Orchid Show），不但是世界三大蘭展之一，每次更吸引超過 10 萬人次國內外嘉賓前來參觀。台灣花磚博物館特別為 2020 年蘭展製作專屬花磚，邀請藝術家參與設計，將台灣原生白花蝴蝶蘭融入花磚。在微風吹撫下，美麗的姿態吸引台灣蘭嶼特有種珠光鳳蝶前來，四隅的鈴蘭花代表各方的祝福，祈願台灣永保幸福，淡藍色和米黃色的典雅配色，更顯柔和優美的氣質。

我們能透過花磚傳遞台灣之美，另一個不可少的代表性圖像，就是全台僅剩數百隻的台灣黑熊，牠是台灣唯一的原生熊類，比貓熊更珍貴，胸前白色 V 字斑紋是最帥氣鮮明的正字記號，牠友善地向我們揮手 say Hello，四周圍繞著美味好吃寓意平安的台灣蘋果，祝福黑熊平安。盼望人類能更友善和諧對待黑熊，給牠無憂無慮、自由自在的生存環境。

　　除了自台灣多元豐富的動植物取材創新外，台灣花磚博物館也從老建築上的鑄鐵花窗擷取靈感，為古老文化創造新生。

　　堪稱台灣 1930 年代日治時期最華麗、最有文化氣息的私人歐式劇院──台中「天外天劇場」，是當年東大墩首富吳子瑜，聘用台灣總督府技師齋藤辰次郎負責設計建造，造價比台中車站還貴上兩倍，建成後輪流上演電影、歌仔戲、京劇，時人稱之與東京寶塚不相上下。劇場內外的設計，就現代的美學觀點來看，依舊精巧前衛。

我們以天外天劇場的鑄鐵窗花為靈感，創造一款專屬天外天的花磚圖案。

然而，天外天劇場幾經易手，劇場不再是劇場，淪為紅燈區、冷凍廠房、鴿舍、電子遊藝場，最終成了廢墟。加上產權複雜、公私權的角力掙扎，天外天劇場遂於 2021 年 1 月消失在世人面前。

　　我忘不了天外天的美，尤其是陽台上的鑄鐵花窗，花窗圖騰中央處巧妙融入天外天文字，四邊延伸出幾何紋路，精緻典雅。如花磚傳遞家族的故事，每個台灣建築的裝飾圖騰亦有同樣的用意。我們特別將這些文化符碼轉化成花磚，運用在日常生活中，藉此讓人記住這段歷史。

推動花磚製程的技術革新

這款大苑子聯名吸水花磚杯墊，是團隊研發的另一個挑戰成功的案子。

　　與各界合作開發新圖像的過程，除了推陳出新迸發更多藝術創意外，有時候，還能推動技術的革新。台灣鮮果飲品第一品牌「大苑子」和台灣花磚博物館的聯名合作，正是重要推手。這次要共同開發的商品是為大苑子特製的花磚杯墊，然而，為了給顧客最好的使用體驗，大苑子詢問我們，上釉且立體淺浮雕的花磚杯墊，是否提供「兼具吸水」的功能？

　　霎時，這個問題變成一團炙熱的火焰，彷彿把博物館匠師送進高溫窯裡，頭殼都冒煙了。因為，釉藥的功能之一就是「防水」，在這之前

受限傳統技術，上釉後的杯墊，雖有精緻立體的質感，但無吸水功能；若改成市面上常見的吸水杯墊，就會失去花磚杯墊的獨特性。

　　面對如此兩難、棘手的問題，團隊匠師並沒有就此放棄，反而激起追求更高工藝技術的企圖心。我們從胚土成分、釉藥配方調整，承受數不清的嘗試、失敗，直到獲得技術突破的關鍵。終於，花磚博物館在台灣創造出兼具上釉質感和吸水功能的立體花磚杯墊坯體，我們用「文創」這條路為「花磚」澆下活水，花磚竹杯墊 2.0 升級版則是進一步打開世界市場視野。

　　除此之外，有別於一般文創產業的公司，我們不只做禮品，更專注在花磚百年前最原始的功能「作為建材」，與台灣諸多室內設計師、建築公司合作，推薦新穎適宜的顏色、圖像，讓花磚走入現代的居家生活空間，搭配多元的室內設計風格，跳脫傳統，展現時髦有趣的視覺效果，讓百年經典，永遠不滅。

讓花磚重返現在生活的居住空間，是保存和守護它的最佳方式。

來自世界
各地的
花磚好朋友

　　我從原本只是單純喜歡花磚、深受花磚吸引，到後來因為花磚，而結識了來自世界各地的好朋友。也因為有這些珍貴的學術交流、切磋，不僅讓我對於花磚的研究有更多認識與理解外，也讓我在這條守護花磚文化的道路上一點都不孤單，有了更多持續往前進的勇氣與動力。

　　2018 年，台灣灣花磚博物館收到兩位日本人的來信，愛好瓷磚的吉田真紀與鷹野律子想要到博物館參觀，詢問有無機會進一步交流。

　　魚雁往返後，終於到了相見那一天。這不是吉田和鷹野第一次到台灣，在這之前她們多次拜訪過台灣本島跟離島，目的都是去看老建築，而假日也都往古厝跑的我，卻從未和她們相遇過。我記得我和她們兩位第一次見面時即使我們都不會講對方的母語，語言溝通上稍嫌不順，但聊起彼此熱愛的花磚主題，彷彿是認識多年的好友，無話不談。

這是日本友人吉田與鷹野自行出版一本關於台灣花磚博物館的書，令我相當感動。

　　吉田和鷹野走遍全世界，哪裡有花磚、馬賽克磚、瓷磚，就去那裡看，她們不吝地和我分享各國使用瓷磚的歷史、應用的方式、花磚的知識，還贈送她們親手製作的花磚、花磚書籍，以及好吃的日本花磚餅乾給我。她們待在台灣的那幾天，我特地請假帶她們走訪雲林的花磚建築，交換各種有關花磚的心得。

　　吉田和鷹野回國後，繼續提供各種花磚照片和資料，讓我深入了解日本的花磚歷史。此外，她們超級熱情積極地在日本協助宣傳台灣花磚博物館，不斷地投稿在各種媒體刊物上，更主動向各個博物館、磁磚公司推薦介紹台灣花磚博物館，希望能促成日台雙方的展覽和合作，後來還自行出版一本有關台灣花磚博物館的書籍。

　　這些事情，全是吉田真紀與鷹野律子無償主動為我們做的，為此我深表謝意，原本素不相識的我們，因為花磚，串起了跨國真摯的友誼。

受邀至日本演講，
開啟更多花磚研究的視野

有了吉田和鷹野的幫忙，台灣花磚博物館在日本彷彿打開了一道門，使得更多日本人開始認識我們，其中最重要的關鍵，便是 INAX MUSEUM 和台灣花磚博物館的交流。

INAX 起源於日本六大古窯常滑窯，其從燒製瓷磚起家。而位於愛知縣的 INAX 博物館，則為目前日本規模最大的百年瓷磚博物館，收藏品包含從古代到現代的 7000 多片裝飾瓷磚。順帶一提，日本自平安時代至鎌倉時代陸續創建窯場，其中具代表性的六大古窯，分別是：瀨戶、常滑、丹波、備前、越前、信樂。由此可見，INAX 在日本的地位，是相當崇高的。

除了從藏品中精心挑選作品規劃展覽，展示瓷磚發展歷史，INAX 博物館還重建不同時期瓷磚應用的空間，讓遊客身歷其境。2018 年，我邀請 INAX 博物館的研究員前來台灣，在會議開始之前，我記得口譯人員告訴我：「INAX 規模大又有悠久歷史，看到我們（台灣花磚博物館）這麼小，肯定很失望。」我並沒有因此氣餒，因為我知道規模大小並不重要，重要的是我們過去和現在做的事，我們在保存花磚文化和花磚復刻上的努力是切實認真的。

短短 2 小時的簡報之後，雙方便敲定了一檔大型展覽的合作，這將是台灣花磚博物館的第一場海外展覽！

這場高規格的展覽，除了台灣花磚博物館、INAX 博物館之外，亦

我在 INAX 博物館演講，現場來了好多花磚同好，十分開心。《日經新聞》在全國性版面亦有大幅度刊載專訪，替台灣的花磚文化開啟了兩國之間的交流大門。

同步邀請創業於 1885 年、日本百年前最大的花磚製造商淡陶共同參展，展示日本馬約利卡瓷磚的產業歷史，以及出口至海外的花磚，甚至還有當年製磚工廠的目錄材料等。

開展前一夜，日方安排我專題演講，和大家分享「台灣花磚的歷史與未來展望」，原以為這是類似研討會的活動，除了我之外，應該還有其他專業人士的發表，但讓人出乎意料的是現場只有我這場演講，台下坐滿了日本磁磚廠社長、磁磚公司主管、教授、收藏家、美術人員及博

物館專家,從日本各地到場聆聽,引起日本產、官、學界的高度重視。

演講後的餐敘,讓我看見日本人的體貼用心。主辦方請每一位貴賓向我自我介紹、說明到場來由,以及可以和台灣花磚博物館有什麼樣的交流合作,沒有常見大拜拜式的應酬,取而代之的是大家真誠的回饋。日本人細膩的舉動,讓我相當溫暖,當然,最直接的收穫就是認識許多朋友,並在後來的日子持續保持聯繫、開啟多項合作。

▋ 成立花磚研究文史團隊

像是我相當敬佩的日本學者深井明比古,是研究花磚最權威的教授,第一次與他認識便是我在 INAX 博物館演講場上;第二次則是我到淡陶博物館進行訪問,淡陶博物館特別邀請深井先生前來接待,以其專業知識給予我相關協助;我們的第三次碰面是深井先生來到台灣,我帶他去金門及雲林兩地,花了五天的時間實際探訪花磚老屋。教授教導我許多研究花磚的方法,建議我要建立系統以追溯每一片花磚的來源,更要詳細記錄以及詮釋目前全台灣尚未被拆除的花磚建築。

在他身上,我看見滿滿的花磚淵博知識。深井先生要離開台灣時,他親手交給我一個白色祝儀袋,內有 2 萬元現金,對我說這筆錢是捐給博物館的,要博物館好好繼續保存花磚文化。這個祝福我一直珍藏著。而深井先生給我的建議,則驅使我成立正式的文史團隊,更深度地展開台灣花磚相關研究。

深井教授是研究花磚的權威，也是他鼓勵我，繼續往花磚研究這條路上，向上邁進。

　　於此同時，守護台灣花磚之美的任務，彷彿全球都紛至沓來一起幫忙。2016 年，法國規模最大的大學 Aix-Marseille University（艾克斯 - 馬賽大學），由法國教授 Chantal Zheng 作為計畫主持人主導申請「瓷磚

世界非物質文化遺產」，帶領各國學者包含歐洲數國、新加坡、馬來西亞、日本，以數年時間進行瓷磚相關研究，並把台灣獨特的花磚與紅磚結合特色列入計畫內容，花費 2 年時間，中間來回數次的文件修正，最終由 Aix-Marseille University 校長代表和聯合國教科文組織（UNESCO）簽署備忘錄遞交申請，正式進入審查程序，所有參與的成員都非常期待通過的那一天。

我親自致贈由我手繪的花磚給教授，代表台灣由衷的感謝。

　　對於台灣而言，由於我們不是聯合國成員，透過跨國合作的方式將台灣花磚納入計畫是最有利的方案。無論審查結果如何，能讓世界注意到台灣花磚博物館保存花磚的努力，就是最大的肯定，誠如法國教授所說，這裡保存的花磚可能是全世界最多的，她非常樂意向英、法兩國的博物館推薦我們，促成合作互展。

　　在世界花磚地圖上，台灣雖然只是蕞爾小島，規模不大，但我們的花磚文化，從保存、修復到復刻，這些成果讓台灣成為最燦爛的一個亮點，只有眾人團結合力持續保護，那麼，我們就會一直閃閃發光。

　　在我的本業科技研發中，每一分每一秒都是以快速、高效的方式運行著，身邊圍繞的對手皆是全球知名大廠，大家無不迅猛地朝未來前進、不斷地推陳出新；產品的生命週期越來越短，唯有超前的遠見才有一番立足之地。但也正因如此，工作之餘，我經常思考著在歷史長河中，科技產業的哪一樣東西能留得下來？很顯然地，答案立即浮現。

　　科技的確能帶動人類社會進步、改善生活，但探究到底，科技並沒有文化那般的底蘊，能傳頌百年甚至千年。與此相對，我眼前的花磚，反而正從

百年前向我招手。我相信在細心守護下，它能繼續
向百年之後的人們，持續地述說著過往。

　　文化是亙古不朽的，但這需要眾人凝聚共識一
起努力，因為文化很脆弱，稍不注意就容易被犧牲、
被捨棄。古物遺跡它們沒辦法自己保護自己，必須
由我們人類伸出雙手積極照料；如果我們做不到，
文化一旦消失就很難以恢復原貌。

　　台灣的花磚文化在這幾年，獲得不少人的支持
和注意，尤其是台灣花磚博物館創立之後，大幅提
高關注度。然而，這一切並非一日促成，而是我從
20 年來的田野調查、搶救、保存及修復經驗中，一
點一滴所奠基起來的，有珍貴的文物、有充實的知
識、有實務執行的案例作為基礎，20 世紀初的台灣
花磚文化才得以於今日，重生再現。

只要動手做，
永遠沒有不可能

　　這一路上，我非常深刻地體悟一個道理，那就是
「每個人的力量，都很強大」，千萬不要袖手旁觀。

　　在拆除房子的時候，最常聽到閒言閒語就是很

多人會說：「如果我有錢、如果我是屋主，我就會怎樣做等等」。換言之，很多時候大家都有看到問題癥結點，但關鍵在於很少人會真正挽起袖子，去做點什麼。這是一個很簡單但卻是最重要的一件事：只有當你真正去做，那個貢獻才會產生出來，也就能匯聚更大的力量。

當然，偶爾也會遇到有人消極地對我說：文化保存觀念是太大的議題，從教育下一代再去改變。但我更堅信，每個人「現在」就可以開始改變，不用等 20 年之後的新世代，我們每一個人都可以從少一些批評，多一點嘗試開始，像是拍照記錄分享、聽聽屋主的故事，進而了解文資保存、參與老屋活化、賦予老屋新生命等，任何一點作為都可以讓整體環境變得更好，也可以藉實際行動潛移默化，慢慢影響身旁的人。

看看我和團隊夥伴做的事情，我們知道無法保存老房子，無法像其他國家立法傾力保護，但我們用民間集體力量想辦法留下花磚，這麼多年下來，我們拋磚引玉，我們做到了！不就正是一個還不錯的例子嗎？

這一路有太多太多的故事，老房子的消失、花磚的搶救保存、復刻花磚研發，沒有任何部分是簡

單容易的，當問題攤在面前時，我秉持著科技業給我的養分，告訴自己：「永遠沒有不可能」，只要動手做、不斷相信自己，不能放棄、挺胸面對、跟隨自己的初衷、愛自己愛的文化、做自己認為對的事，就會有機會。我一直心甘情願、無怨無悔，因為這個美麗的花磚夢，伴著我一路成長，從青年到壯年，從單身到組成家庭，未來我還要繼續和大家走下去。豐富的台灣花磚文化，會在你我的努力下，如百年前那樣耀眼奪目，長久流傳，更加發揚光大、放眼國際。

　　目前，我們除了位在嘉義的台灣花磚博物館之外，還有位在台南和東京的兩個花磚推廣處。非常期待能在未來的日子與各位讀者相見，也期盼各位都能找到屬於自己心中的那片花磚，一起串起美好的文化記憶，重返花磚時光！

台灣花磚博物館　開館時間｜10:00-17:30（週一、週二公休）
地址｜嘉義市西區林森西路 282 號
電子信箱｜282.mott@gmail.com　服務電話｜0905-012-390

台南推廣處花磚藍晒圖　開店時間｜13:00-21:00（週二公休）
地址｜台南市南區西門路一段 689 巷 18 號（藍晒圖文創園區）

東京推廣處　開店時間｜12:00-19:00（不定休）
地址｜東京都杉並區阿佐谷北 51219

art
A
02

重返花磚時光

搶救修復全台老花磚、復刻當代新花磚，
保存百年民居日常的生活足跡，再續台灣花磚之美

作　　者｜徐嘉彬
文字採訪｜林佩瑜
封面設計｜張嚴
內文排版｜王氏研創藝術有限公司
書籍企劃｜周書宇
責任編輯｜周書宇

出　　版｜境好出版事業有限公司
總 編 輯｜黃文慧
主　　編｜賴秉薇・蕭歆儀・周書宇
行銷經理｜吳孟蓉
會計行政｜簡佩鈺
地　　址｜10491 台北市中山區松江路 131-6 號 3 樓
網　　址｜https://www.facebook.com/JinghaoBOOK
電子信箱｜jinghaopublishing@gmail.com
電　　話｜（02）2516-6892
傳　　真｜（02）2516-6891

發　　行｜采實文化事業股份有限公司
地　　址｜10457 台北市中山區南京東路二段 95 號 9 樓
電　　話｜（02）2511-9798
傳　　真｜（02）2571-3298

定　　價｜560 元
初版一刷｜2021 年 10 月

Printed in Taiwan

【特別聲明】有關本書中的言論內容，不代表本公司 / 出版集團之立場與意見，
文責由作者自行承擔。

國家圖書館出版品預行編目資料
重返花磚時光：搶救修復全台老花磚、復刻當代新花磚，保存百年民居日常的生活足跡，再續台灣花
磚之美 / 徐嘉彬著. -- 初版. -- 臺北市：境好出版事業有限公司, 2021.10
　　面；　公分
ISBN 978-626-95023-1-8(平裝)

1. 磚瓦 2. 建築藝術 3. 裝飾藝術 4. 臺灣
921.7　　　　　　　　　　　　　　　　　　　　　　　　　　　110013531

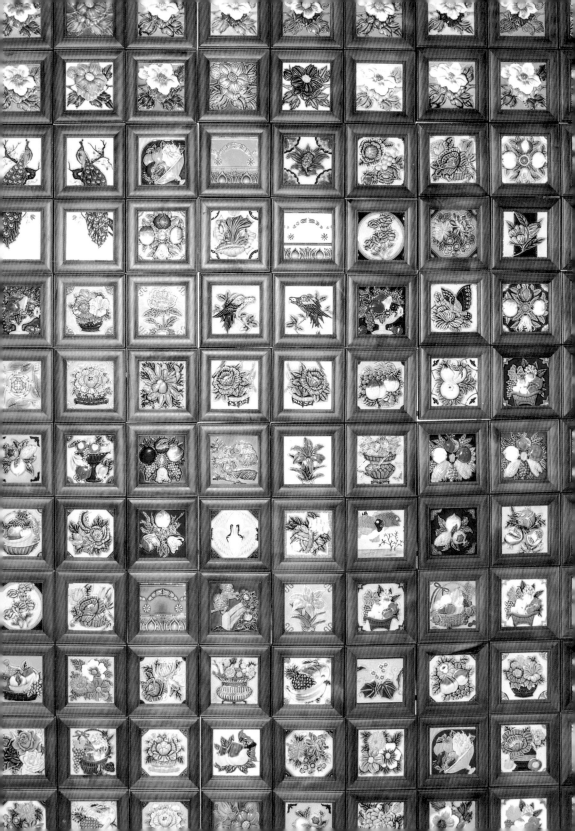